かたち
色
レイアウト

手で学ぶデザインリテラシー

白石 学 編
小西俊也・白石 学・江津匡士 著

Contents

序章 デザインリテラシー とは何か？ 白石 学	Lecture 0	デザインの基礎となる読み書きの能力	6
	Exercise 0	Exerciseに必要な用具と使い方	9

第1章 かたちを学ぶ 小西俊也	Lecture 1-1	かたちを把握する	18
	Exercise 1	多義図形を描く	21
	Lecture 1-2	輪郭を見出す	25
	Exercise 2	主観的輪郭を表現する	27
	Lecture 1-3	眼はだまされる	30
	Exercise 3	錯視図形の制作	33
	Lecture 1-4	奥行きを感じる	36
	Exercise 4	透視図法で作図する	40

第2章 色を学ぶ 白石 学	Lecture 2-1	色とは何か	46
	Lecture 2-2	眼の構造と知覚	49
	Lecture 2-3	色を表す方法	52
	Exercise 5	マンセル色相環と明度・彩度のスケールを作る	56
	Lecture 2-4	光の混色・印刷の混色	60
	Lecture 2-5	色の知覚現象	62
	Exercise 6	色の対比実験：色相対比・明度対比・縁辺対比	67

第3章 レイアウトを学ぶ 江津匡士	Lecture 3-1	文字の構成と配置	72
	Exercise 7	幾何学図形を揃える	74
	Lecture 3-2	書体を選ぶ	76
	Lecture 3-3	文字を組む	84
	Exercise 8	文字を揃える：縦組みと横組み	92
	Lecture 3-4	グリッドシステムを使ったレイアウト	95
	Exercise 9	文章を揃える：中央揃え・左揃え・右揃え	103
	Lecture 3-5	微細な空間を意識する	105
	Exercise 10	要素を揃える：名刺レイアウト	109

	おわりに	113
	参考文献	114
	索　引	116

ブックデザイン：江津匡士

序　章

デザインリテラシー とは何か？

Lecture 0 デザインの基礎となる読み書きの能力

デザインリテラシーを学ぶポイント

　武蔵野美術大学造形学部デザイン情報学科では、2012年から新入生全員約100名を対象に「デザインリテラシー」の授業を開講しています。この授業の特徴は、すべて手作業でデザインの演習課題にとり組むことにあります。

　デザイン情報学科は1999年に開設されました。その当時すでに印刷業界ではDTP（Desktop Publishing）が普及し、パーソナルコンピュータ上で編集作業を行い、デジタルデータを直接、製版できるようになっていました。印刷業界だけでなく、映画や音楽の業界でもフィルムやテープを使用しないノンリニア編集が、個人レベルで可能となり始めた時代でした。そのため、デザイン教育においても、それまで手作業で行っていたことが、コンピュータに置き換わるようになっていました。

　様々なクリエイティブ業界に対応するだけでなく、教育現場での制作負担の軽減や作業工程の効率化の面でもコンピュータ化が急速に進みました。しかし、コンピュータを使用することで、次のような不利な点もありました。

　1つは、道具を使う手元・指先と見る対象が乖離（かいり）していることです。発想したイメージを想像どおりに描いたり塗ったりするためには、コンピュータ操作の修練が必要となり、初心者にとっては自由な発想を自ら制限してしまうことになります。

　もう1つは、常に実寸を感覚として把握しながら作業できないこと。そのために、画面上で確認した結果とプリントアウトされた実際の結果の違いに気づき、修正を繰り返すことになり、手作業では必要なかった作業工程を増やすことになります。もちろん、この2点については、コンピュータ作業の経験を積めば克服できることです。

　デザイン情報学科では情報化社会に対応したデザイン教育に重きを置いていたため、製図ペンや絵具で制作しなければならない演習課題はありませんでした。しかし、デザインの基礎を学ぶ上でコンピュータの上手な使い方に時間をかけることは、逆に効率的ではないと考え、手作業で演習課題（Exercise）を行う「デザインリテラシー」の授業を開講したのです。演習課題は、描く・塗る・切る・貼るといった作業をとおして、視覚のしくみについて理解することを目的としています。

　デザインリテラシーは、「デザインのもっとも基礎となる読み書きの能力」のことです。デザインの「もっとも基礎となる能力」とは何か、「読み書き」はどのように身に付けるのか、デザイン情報学科の新入生になったつもりでとり組んでみてください。

視覚について

　本書では、演習課題の前に講義（Lecture）を行います。講義内容は、「かたち」「色」「レイアウト」の3つに分割しています。これは、視覚をとおして様々な対象を認識するプロセスに沿っています。

序章　デザインリテラシーとは何か？

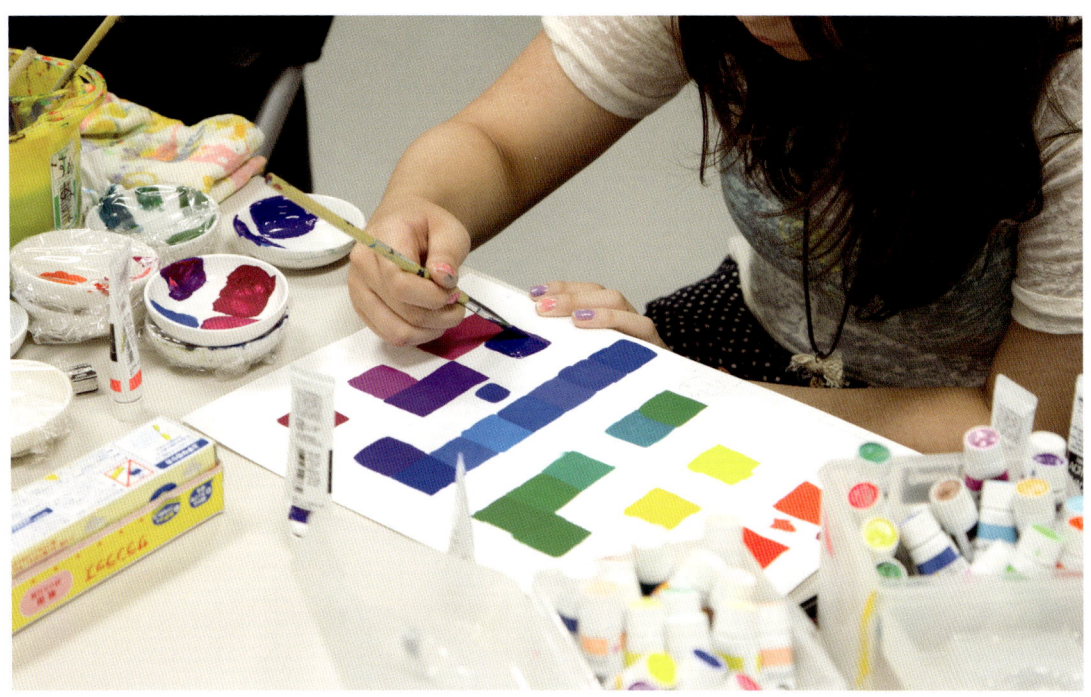

　「第1章 かたちを学ぶ」では、まず最初に人はどのようにかたちを認知するのか、次に錯視図形をとおして視覚のしくみを理解します。さらには奥行き、立体感覚について、演習課題も交えてかたちにおける視覚要素を学びます。「第2章 色を学ぶ」では、色とは何かを理解し、当たり前のように捉えている色のある世界が実は複雑な視覚の機構によって得ている情報であることを知ることができます。最後に「第3章 レイアウトを学ぶ」では、文字組みやレイアウトの演習課題をとおして、視覚対象を認識するときは部分や要素ではなく、全体の構成や構造を把握しようとする働きがあることを学びます。

　デザイン情報学科で実際に行っている「デザインリテラシー」の授業は、月曜から土曜まで毎日3時間、4週間にわたります。毎週月曜日は、視覚のしくみを知識として学ぶ講義。火曜から金曜までは実践として学ぶ演習。土曜日は演習で制作した課題のチェック。こうして3週間をすごし、4週目に演習課題の総合講評とまとめを行う約1か月間の短期集中授業です。その理由は、「デザインリテラシー」の授業が視覚に関する一連の基礎的な内容で、その後に続く誌面、映像、Webなどの編集技法を習得する授業の前に、一気に集中して学んでほしいと考えているためです。様々なメディア表現においても、「デザインリテラシー」で得た知識や経験が活かされ、単に表現技法を覚えるだけでなく、視覚のしくみと関連付けながら理論的に習得できるはずです。

　実をいうと、この講義内容はデザインを学ぶ上での新しいメソッドではなく、世界で初めてデザイン教育を行ったバウハウス（Bauhaus）での基礎教育（予備教育）ですでに考えられていました。

デザイン教育の歴史

バウハウスは、第一次世界大戦直後の1919年にドイツで設立されました。それまで芸術や工芸（クラフト）の分野であった建築家、彫刻家、画家の造形活動は、社会が近代工業化していく時代の流れで、様々な芸術分野を統合したデザイン運動となっていきました。バウハウスはデザイン運動を学校教育とし、近代デザインの方法論を形成していきました。バウハウスの教育では、芸術を科学的に捉え、自然科学や知覚心理学の理論をとり入れた実験的な作品制作を行いました。抽象芸術の創始者となる美術理論家のヴァシリー・カンディンスキー（Wassily Kandinsky）や、絵画、写真、映画の実験作品や建築材料を利用した知覚心理の研究作品を制作してきたモホリ＝ナジ・ラースロー（Moholy-Nagy László）、ヨハン・ヴォルフガング・フォン・ゲーテ（Johann Wolfgang von Goethe）の『色彩論』（木村直司訳, ちくま学芸文庫, 2001年）の影響を受け、色彩の調和理論や対比効果の基礎教育を実践したヨハネス・イッテン（Johannes Itten）らが教育にたずさわり、後のウルム造形大学やイリノイ工科大学にその理念が引き継がれ、今日、世界各国で行われているデザイン教育に至っています。

デザインは、流行や文化によって、美的価値観や様式も多様に変化していきますが、バウハウスの基礎教育が形骸化しない理由の1つとして、普遍的な人間の知覚や自然の物理法則に重きを置いていることが考えられます。近代工業化社会から高度情報化社会へと時代が流れ、デザイン教育においてパーソナルコンピュータが日常的に使われるようになった今もなお、バウハウスで実践されてきた基礎教育は重要だと考え、デザインリテラシーの授業を行っています。

序章　デザインリテラシーとは何か？

Exercise 0

Exercise に必要な用具と使い方

アイデアスケッチ・下書き用具

1. クロッキー帳
2. トレーシングペーパー薄口（40〜50g/㎡、B4サイズ以上）
3. シャープペンシル（0.3mm、H〜B）
4. 鉛筆（H〜4B）
5. 消しゴム

クロッキー帳は紙が厚手のスケッチブックでもかまいませんが、できるだけたくさんアイデアスケッチをしてほしいので枚数の多い薄手のクロッキー帳にしましょう。シャープペンシルと鉛筆はどちらかでかまいませんが、トレーシングペーパーを使って転写するときは、濃い（2B〜4B）の鉛筆を使用します。

製図用具

1. 直定規（40〜60cm）
2. 製図ペン（0.3mm）
3. シャープペンシル（0.3mm、H〜HB）
4. コンパス
5. 鉛筆（H〜HB）
6. 消しゴム
7. 三角定規

製図ペンは水性でも油性でもかまいません。メーカーによってペン先の硬さが異なります。店頭で試し描きをして描きやすいものを選びましょう。三角定規は水平・垂直の線を引く際に便利です。ぜひ2つ揃えておきましょう。必須ではありませんが、ゆるやかな曲線を引くために雲形定規や楕円のテンプレート定規などもあります。

着彩用具

1. 筆洗
2. 雑巾
3. スポイトボトル
4. 溶き皿　2枚程度
5. マスキングテープ
6. 直定規（溝引き用、30cm程度）
7. 平筆（6号、4号、2号）3本程度
8. 面相筆（2号、0号）2本程度
9. ガラス棒
10. 烏口コンパス
11. 烏口
12. 不透明水彩絵具 12色セット
13. ペーパーパレット

不透明水彩絵具は、乾くと耐水性になるアクリル樹脂系のアクリルガッシュと水溶性のポスターカラーがあります。どちらでもかまいません。色数は、24色や36色セットなどもありますが、本書のExerciseでは、12色セットで十分です。また、筆で直線を引くときは、ガラス棒で溝引きをするか烏口を使います。烏口はコンパスと組み合わせて正確な円を絵具で描くことができます。

貼り込み作業用具

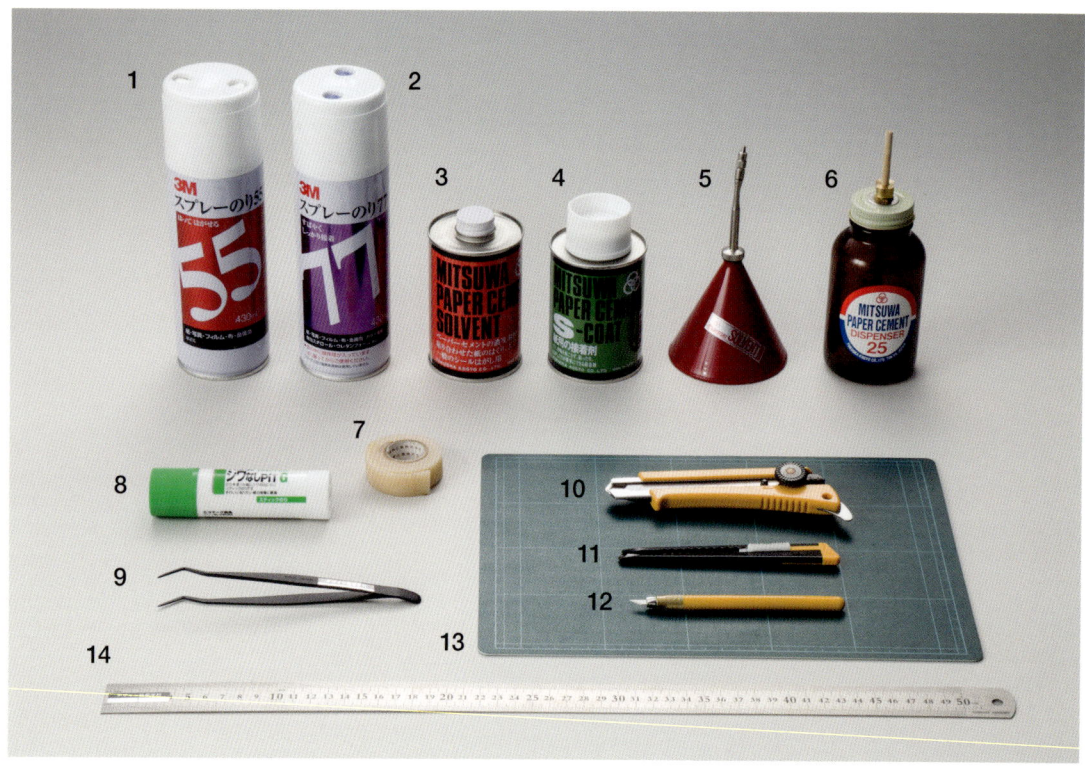

1. スプレーのり（はがせるタイプ）
2. スプレーのり（強力なタイプ）
3. ソルベント（ペーパーセメント剥離剤）
4. ペーパーセメント
5. ソルベントディスペンサー
6. ペーパーセメントディスペンサー（ブラシ付き）
7. ラバークリーナー
8. スティックのり
9. ピンセット
10. 大型カッター
11. カッター
12. デザインカッター
13. カッターマット
14. ステンレス定規（50cm程度）

デザインカッターは薄手の紙に使用し、大型カッターは厚手の紙に使用します。カッターの刃はすぐに切れにくくなるので、刃折りしながら使い、替刃も用意しておきましょう。

Advice 製図用具の使い方

直線の引き方

製図ペンで直線を引くときは直定規を使用します。筆圧を強くするとペン先がつぶれます。線の両端は太く丸くなりやすいため、描き始めと終わりにマスキングテープを貼っておくと始点から終点まで一定の太さの線を引くことができます。

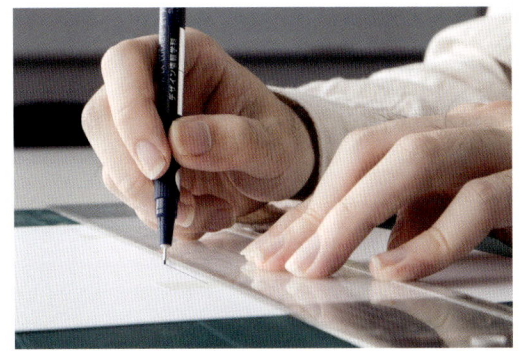

製図ペンで線を引くときの注意

直定規がドローイングペンに接する断面がケント紙に密着していると、定規の下にインクが入り込みます。直定規を表裏逆にして、線を引く位置を確かめながら、ペン先と定規とケント紙に隙間を空けた状態で描きましょう。

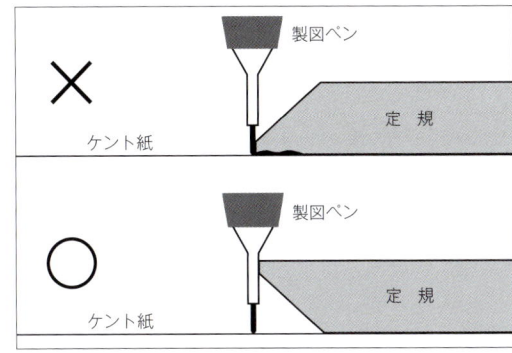

Advice 着彩用具の使い方

絵具の溶き方

絵具を溶くときは水の量に注意しましょう。溶き具合はゆっくり筆から垂れる程度（とろっと中濃ソースぐらい）が適切です。少しずつ水の量を調節するには、スポイトボトルが便利です。また、複数の色を混ぜるときは、完全に均一になるよう平筆などを使い、よく溶きましょう。

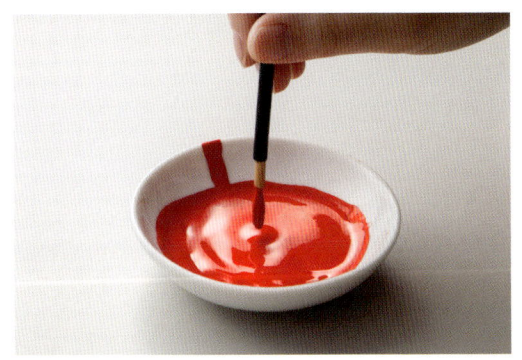

Advice 着彩用具の使い方

絵具の保管方法

絵具を保管するときは乾燥しないように気をつけましょう。溶き皿にサランラップをかけておくと1日程度は問題なく保管できます。アクリルガッシュの場合は乾燥すると耐水性になるため、できるだけ使いきり、乾燥しないうちに洗い流しましょう。

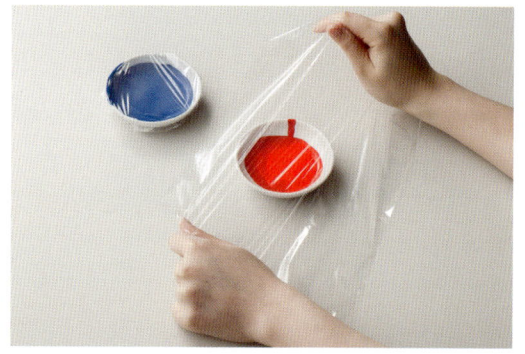

直線の引き方（溝引き）

絵具で直線を描くときの方法の1つとして、ガラス棒を使った溝引きがあります。ガラス棒を中指と薬指で固定し、面相筆を人指し指と中指で持ちます。直定規の溝にガラス棒を置き面相筆と平行に移動させます。

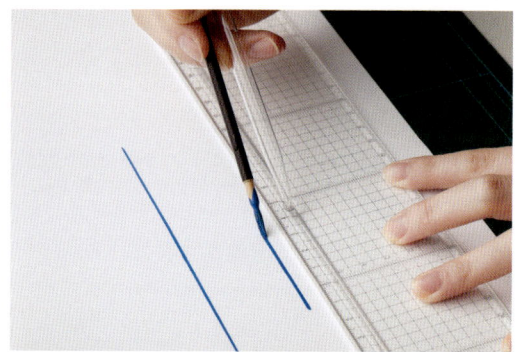

直線の引き方（烏口）

絵具で直線を描くもう1つの方法として、烏口を使います。くちばしの間に絵具を入れ、ケント紙とくちばしが接したときに絵具が落ちていきます。烏口を使うときの絵具の溶き具合は水加減が難しく、うまくケント紙に絵具が落ちないときはやや水を多くゆるめに溶きます。

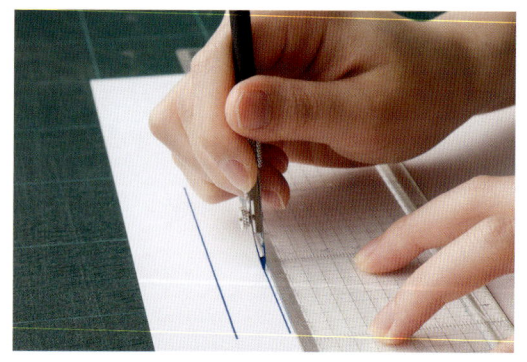

曲線の引き方（烏口コンパス）

鉛筆の部分が烏口になっているコンパスを使うと、正確な円を描くことができます。基本的な使い方は直線を烏口で描くときと同じです。

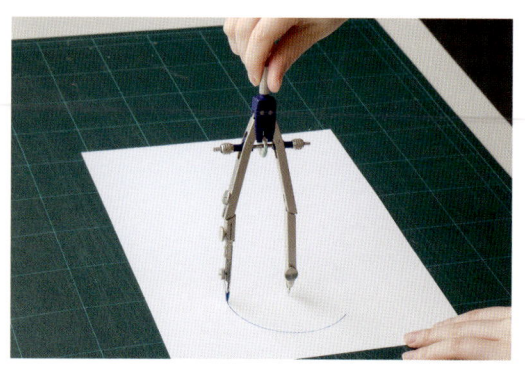

Advice 着彩用具の使い方

曲線の引き方（フリーハンド）
絵具で曲線を引くときはフリーハンドで描くことになります。手首の回転運動を利用し、スムースな曲線が引けるよう練習を重ねて慣れましょう。また、面相筆を寝かせ持つと太さが一定の曲線を描くことが困難です。

輪郭線に沿って面相筆を使う
色面を塗るためには、最初に面相筆で輪郭線に沿って塗っていきます。直線の場合は溝引きや烏口で正確な直線を引きましょう。

角を面相筆で塗る
輪郭線に沿って塗った後、平筆が入り込めない細かい部分や鋭角の部分は、先に面相筆で塗っておきます。

平筆で面を塗る
色面をむらなく塗るためには、平筆を使います。適度な溶き具合で手早く塗りましょう。むらが出た場合は乾燥してから、最初に塗った方向に対し垂直にして平塗りしましょう。

Advice 貼り込み作業用具の使い方

ペーパーセメントの使い方

ペーパーセメントを使うときは、原液のまま使用すると濃度が濃いため塗りむらが出たり、一定の薄さで塗れません。ディスペンサーの中でペーパーセメントとソルベントを混ぜて粘度を調整して使いましょう。貼るときは、のりが乾かないうちに位置を確かめながら仮貼りします。

スプレーのりの使い方

スプレーのりを使うときは、のりの飛散を防ぐためスプレーブースを使いましょう。ない場合はダンボール箱や広めに新聞紙を敷いて使いましょう。噴霧するときはスプレー缶をよく振り、接着面に対して約20〜30cm程度離して、むらなく吹き付けましょう。

ピンセットを使って貼り込む

貼り付けるときは、手を汚さないようにピンセットを使用しましょう。手にのりが付いた状態で作業すると紙にのりが付き画面を汚してしまう原因となります。ペーパーセメントを使ったときや、のりが接着面からはみ出した場合は乾いてからラバークリーナーで取り除きましょう。

紙の貼り付けにはスプレーのり、ペーパーセメント、スティックのりがありますが、用途によって使い分けます。スプレーのりが便利に思われるかもしれませんが、周りに飛散するので、換気に気をつけたり、スプレーブースを設置するなどの準備が必要になります。ペーパーセメントに慣れておくと、しわなくきれいに仕上げられるようになります。

第1章

かたちを学ぶ

Lecture 1-1 かたちを把握する

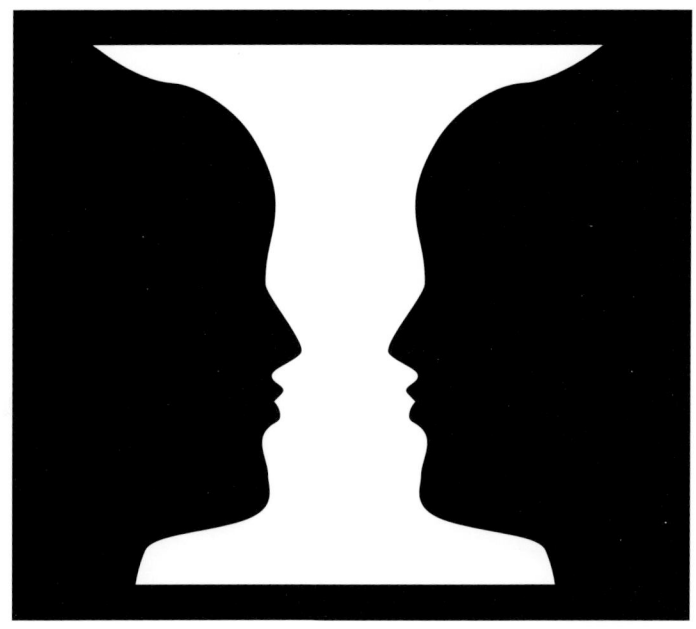

1-1-1 ルビンの壺（杯）

図と地

　絵画やポスターや看板など平面に描かれたものを見て、かたちを把握しようとするとき、私たちは図柄とその背景を無意識に区別しています。あるものが他のものを背景として全体の中から浮き上がって知覚されるとき、それを図といい、背景に退くものを地といいます。一般的に主体となるものが、かたちとして知覚され、背景はそれほど意識されません。例えば、白いキャンバスに絵を描いていくとき、キャンバスの白は背景として機能し、描かれたモチーフは主体として見なされます。背景が白いままの場合、描かれたモチーフの存在を無視して背景の白を主体として意識することはないでしょう。これを図と地の関係といいます。

　知覚における図と地の関係は、デンマークの心理学者エドガー・ルビン（Edgar John Rubin）によって提唱されました。人間が図と地に分けて知覚するとき、次のような特徴があります。

1. 図はかたちがあるが、地はかたちがない。
2. 図と地の領域を分ける境界線は図の輪郭線となる。
3. 図は地より手前にあり、地は奥にある背景と見なされる。
4. 図は意識の中心となり、記憶されやすく、意味があるように見える。

また、「閉じている領域」「2つの領域が内側外側の関係にあるときには内側の領域」「より狭い領域」「水平・垂直の領域」「左右対称な領域」「同じ幅をもつ領域」は、図になりやすいといわれています。

ルビンは、人間が知覚するときの図と地の関係にどのような法則があるかを研究し、背景も何らかの意味のあるかたちに見える場合、図と地が反転する視覚現象が起こることを発見し、1915年に「ルビンの壺(杯)」を発表しました(図1-1-1)。「ルビンの壺(杯)」に描かれている中心の白い部分が壺のかたちとして認識されるときは、背景の黒い部分は地となります。しかし、黒い部分が、向き合う2人の顔として認識されるときは、白い部分が地となります。壺と向き合う2人の顔を両方とも同時に認識することは困難で、一方が図となったときは、もう一方は地となります。

多義図形

多義図形とは、1つの図形でありながら、見ているうちに別の図形としての見え方が現れる図形のことで、図と地の関係を反転させることからあいまい図形、反転図形ともよばれます。また、2通り以上の見え方が現れる多義図形も存在します。多義図形は、人間が視覚からかたちを把握するとき、脳の中でどのような情報処理が行われているかを解明する上で、重要な手がかりとなり、視覚の知覚実験で古くから用いられてきました。

認知心理学の分野で、かたちの見え方が変化することを知覚交替といいます。知覚交替は多義図形がある一定時間継続して提示されると、複数の解釈が自発的に変化する現象です。例えば「アトニーブの三角形」とよばれる図は、最初はすべて同じ方向を向いているように見えますが、しばらく眺めていると一部が別の方向を向き始め、さらに続けて眺めていると、また別の方向に切り替わります(図1-1-2)。

先にあげた「ルビンの壺(杯)」も、図と地が反転したときに2つの意味をもつかたちが現れることから、多義図形の一種といえます。その他にも様々な種類の多義図形があり、古くは隠し絵とよばれ、代表的な例として「妻と義母」があります(図1-1-3)。この絵は妻(若い女性)の後ろ姿と義母(老いた女性)の横顔の2通りの見え方があります。妻の耳は義母の目、義母の鼻は妻のあご、妻のネックレスは義母の口です。

また、アメリカの心理学者ジョセフ・ジャストロー(Joseph Jastrow)が1900年頃発表した「ウサギとカモ」も多義図形として有名で、ウサギの耳にあたる部分はカモのくちばしになり

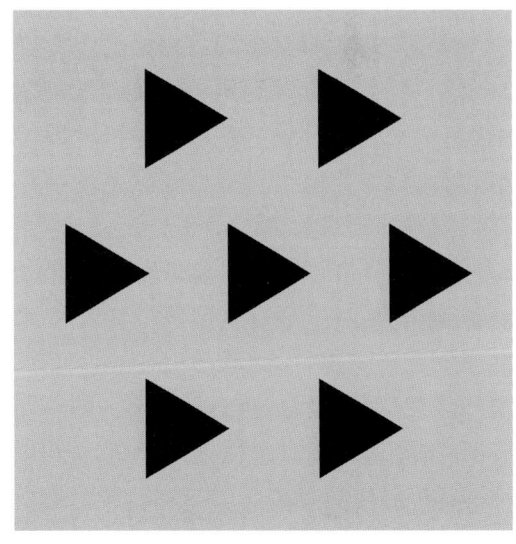

1-1-2 アトニーブの三角形

ます（図1-1-4）。

　その他、スイスの結晶学者ルイス・アルバート・ネッカー（Louis Albert Necker）は、1832年に、平面に描かれた立方体の向きが2通り成立する立体図形の錯視「ネッカーキューブ」を発表しています（図1-1-5）。多義図形は1つのかたちで、複数の意味や内容を同時に内包させることができ、時に強く印象に残る視覚表現の技法としてとり入れられています。そのため多義図形を図案の構成要素として、絵画作品やグラフィックにとり入れた例が多くあります。福田繁雄やマウリッツ・コルネリス・エッシャー（Maurits Cornelis Escher）の作品をここで思い浮かべる人も多いでしょう。

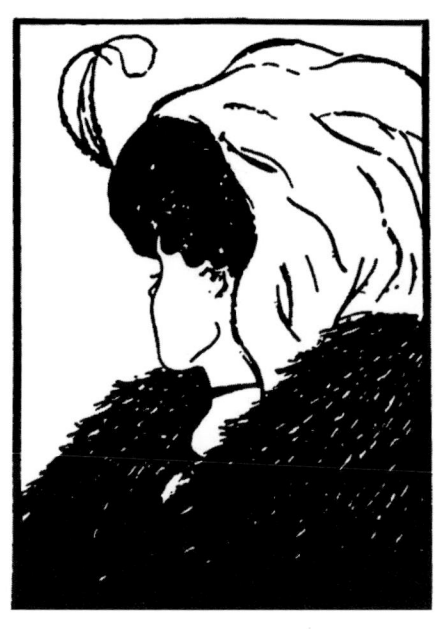

1-1-3　妻と義母

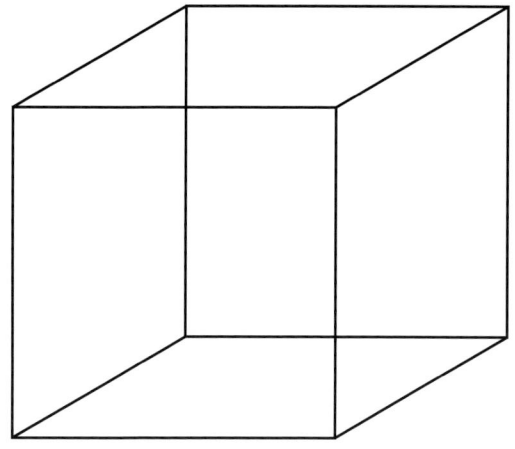

1-1-5　ネッカーキューブ

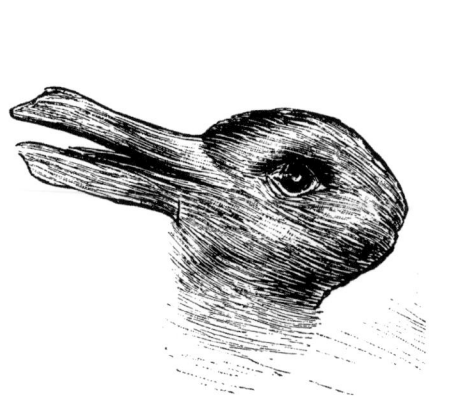

1-1-4　ウサギとカモ

第 1 章　かたちを学ぶ

Exercise 1

多義図形を描く

多義図形「ルビンの壺（杯）」と「ネッカーキューブ」をそれぞれ作図しなさい。

条件

- 「ルビンの壺（杯）」を作図する際の向き合う 2 人の横顔の輪郭線は、任意に設定してよい。
- 「ネッカーキューブ」や他の図形の線のエッジや角の処理は、ペン先による丸みを帯びないよう注意すること。
- 線を描くときは製図ペンを使用すること。塗りが必要な場合は 1 色のみで均一に塗ること。
- それぞれ 20cm × 20cm の正方形の中に収めること。

使用する用具・用材

- 製図用具、着彩用具一式（p.10-11 参照）
- 用紙：ケント紙

Advice

- ☐ ケント紙に下書きをする前に、クロッキー帳でアイデアや図柄を検討しましょう。ケント紙に何度も描き直しをすると修正の跡が残り、仕上がりに影響します。

- ☐ 「ルビンの壺（杯）」では、多くの学生が壺よりも人間の横顔を最初に図として知覚することが多いようです。そこで、人間の横顔に工夫を加えてあえてわかりにくくしたり、壺をより壺らしく工夫してみると面白いかもしれません。

- ☐ 平塗りをきれいに仕上げましょう。塗りが汚いとモチーフより先に絵の具の存在が意識されてしまいます。塗ってあることを忘れさせ、描いてある絵に注目させましょう。

- ☐ 何回も試し塗りをしてから本番に臨みましょう。

Advice トレースの方法

1. ケント紙に下書きをします。「ルビンの壺（杯）」の作図では、左右対称の図形なので、左右のいずれか一方のみを下書きします。

2. ケント紙にトレーシングペーパーをかけトレースします。鉛筆でトレースすると、濃い鉛筆でなぞったときに線が見えにくくなるので、製図ペンでトレースしましょう。

3. 左右反転して転写するので、トレースした線の上を濃い鉛筆（2B〜4B）で軽くなぞります。

4. トレーシングペーパーを裏返し、トレースしたほうの左右反対側にあてて、製図ペンの線を尖った鉛筆でなぞり転写させます。

第 1 章　かたちを学ぶ

Student Work

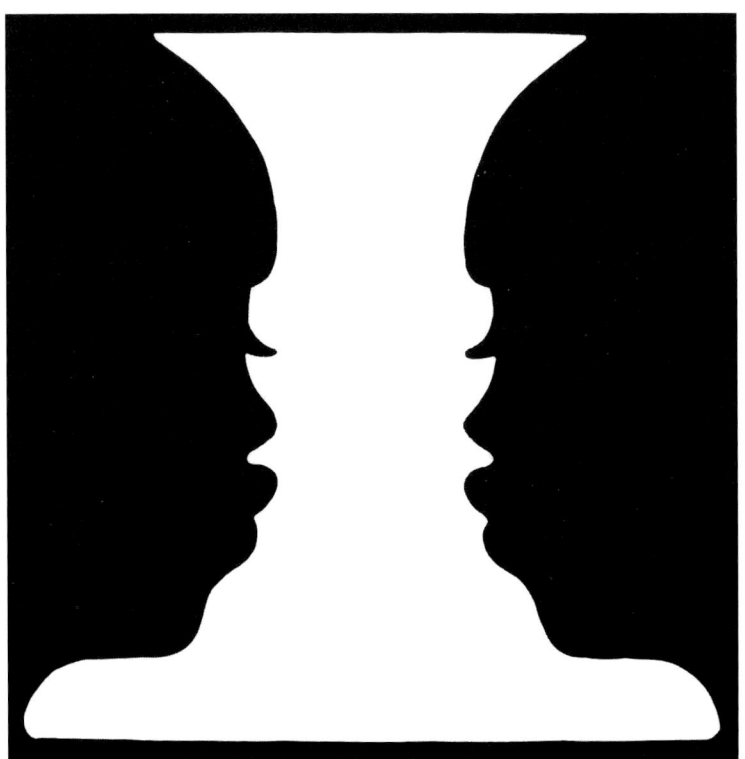

ルビンの壺（杯）

横顔の前髪やまつ毛や少し尖らせた口が印象的で、壺のかたちとしても特徴的です。とても正確に左右対称の作図ができ、平塗りも丁寧にむらなく仕上がっています。「ルビンの壺（杯）」は、下書きから平塗りまで基本的な作業を丁寧に積み重ねることによって、図と地が逆転する効果を引き出すことができます。

ルビンの壺（杯）

覆面プロレスラーの横顔でしょうか。複雑な面構成ですが、作図、平塗りともに、丁寧に仕上がっています。壺として見たとき鳥のかたちが印象的で、何かのトロフィーのようにも見えます。横顔よりも壺のかたちが先に図に見えるかもしれません。作業面だけでなく図のアイデアにおいてもレベルの高い作品に仕上がっています。

23

ルビンの壺（杯）

上部に大きな杯をのせたようなかたちが印象的な壺です。この杯は、帽子のつばの先端にあたり、なめらかにつながる曲線が作図できています。やや左右対称ではない部分があるので、正確にトレースした線は最後の仕上がりまで活かしましょう。

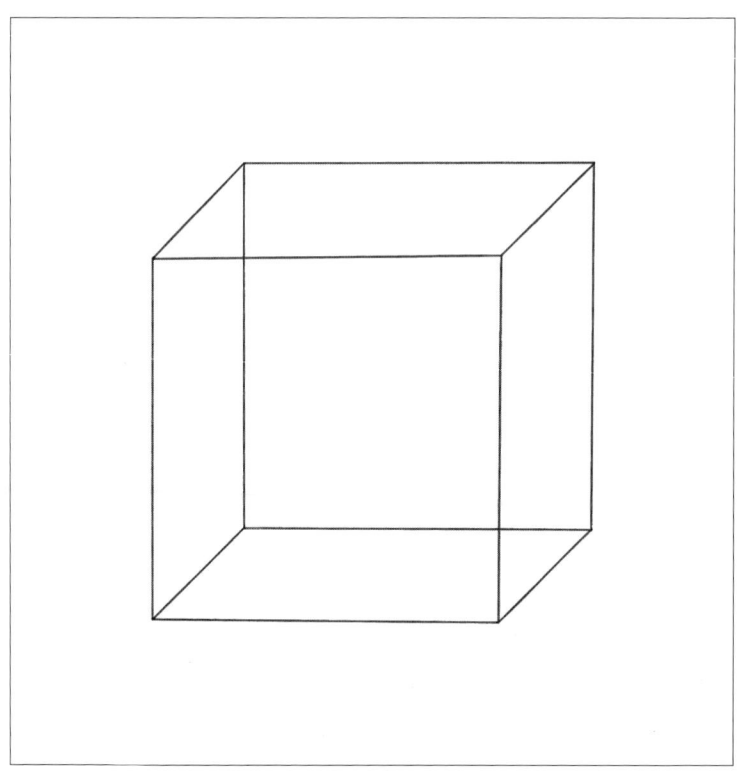

ネッカーキューブ

「ネッカーキューブ」は、図のアイデアに悩むことはありませんが、20cm×20cmの正方形の中に収めるときの図の大きさや、線と線が交わる先端部分（エッジ）のペン先の処理や、線の太さなど、作業をする上での注意点が多く、意外と難しい課題です。作品は何気なく出来上がっているように見えますが、とても丁寧に仕上げています。

Lecture 1-2 輪郭を見出す

主観的輪郭

主観的輪郭とは、輪郭線に沿った輝度や色の変化が存在しないにもかかわらず、あたかもそこにかたちが存在するかのように見える輪郭のことです。図を形成する要素の相互補完による効果と見ることもできます。脳が積極的に見ようとしているものの実際には存在しない線が主観的輪郭となっているため、背景より明るく手前に強調されて見えるともいわれています。

主観的輪郭の代表的な図に「カニッツァの三角形」があります（図1-2-1）。これはイタリアの心理学者ガエタノ・カニッツァ（Gaetano Kanizsa）により1955年に発表されました。「カニッツァの三角形」は、錯視図形とよばれるものの1つです。この図は3つの黒い円盤と、3つの折れ曲がった直線による括弧「＜」のかたちに囲まれた周辺図形によって、その内側の領域に白い三角形が存在するように見える図です。白い三角形は背景よりも明るく見え、三角形の輪郭線も知覚されます。しかし実際には輪郭線は存在せず、明るさも変化していません。

「エーレンシュタイン錯視」も主観的輪郭の例として代表的な錯視図形で、ドイツの心理学者ヴァルター・エーレンシュタイン（Walter Ehrenstein）が1941年に発表しました（図1-2-2）。放射状に引かれた線の中心付近の先端によって円があるように見えます。「カニッツァの三角形」と同様に、主観的輪郭によって見えているかたちの色は背景と同じはずですが、背景よりも明るく見えます。

主観的輪郭は、かたちを把握しようとしたと

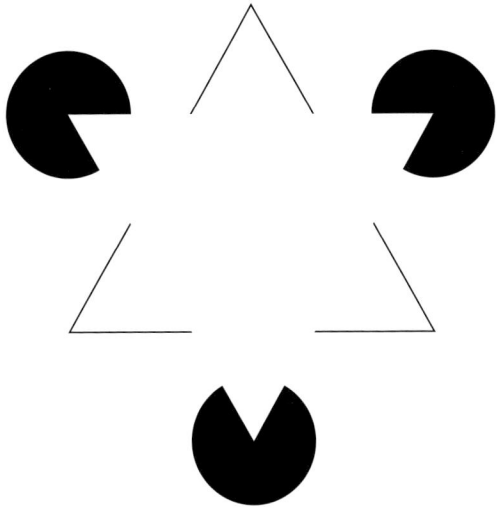

1-2-1 カニッツァの三角形

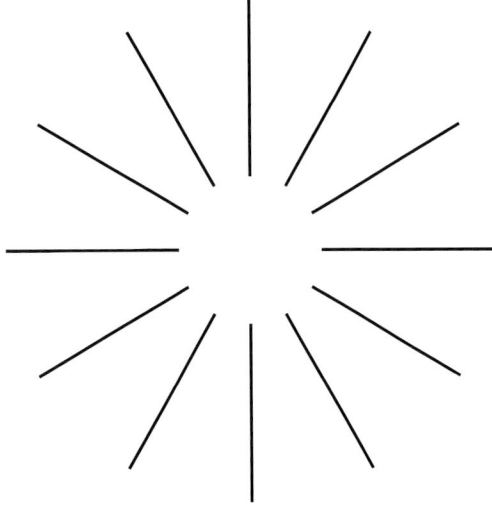

1-2-2 エーレンシュタイン錯視

き、手前にある図によって背景となる地の線が遮蔽され見えなくなると判断し、存在しない輪郭線を補間しようとする知覚の特徴を示すものであり、図と地を分化して知覚する脳の情報処理の過程に起因しています。

また、図となる領域をより明るく強調して知覚する効果があることから、シンボルマークやロゴマークで主観的輪郭が応用されることもあります（図1-2-3, 1-2-4）。

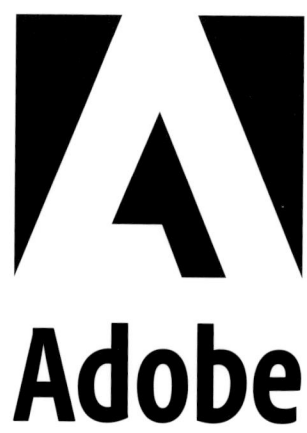

1-2-3 主観的輪郭を応用したロゴマーク
アドビシステムズ 株式会社のロゴマーク

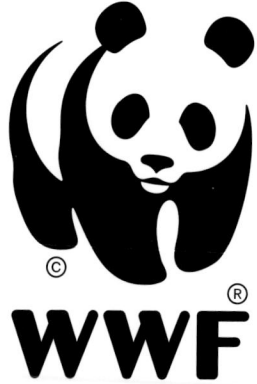

1-2-4 主観的輪郭を応用したロゴマーク
世界自然保護基金（WWF）のロゴマーク
© 1986 Panda Symbol WWF　®"WWF" is a WWF Registered Trademark

Exercise 2

主観的輪郭を表現する

主観的輪郭が知覚される図を作図しなさい。

条件

- 線を描くときは製図ペンを使用すること。塗りが必要な場合は1色のみで均一に塗ること。
- それぞれ20cm×20cmの正方形の中に収めること。

使用する用具・用材

- 製図用具、着彩用具一式（p.10-11参照）
- 用紙：ケント紙

Advice

- ☐ 主観的輪郭の図は様々なアイデアがあるでしょう。まずは、実際には線で描かれない単純な幾何図形をいくつか出しながら、そのかたちを補間する図形を考えてみましょう。複雑な輪郭の図形は、主観的輪郭を補間する図形が難しくなるだけでなく、図を見た人が主観的輪郭を認識することができなくなる場合があります。

- ☐ 際立って見える主観的輪郭を表現するためには、補間する図形の正確な作図が要求されます。面の細かい部分や角の先端部分にまで気を配り仕上げましょう。

- ☐ 主観的輪郭の図は、丁寧に仕上げるとケント紙の地の白より、明るく見えたり、浮き上がっているように見えます。出来上がったら、その効果が出ているかを確かめてみましょう。

Student Work

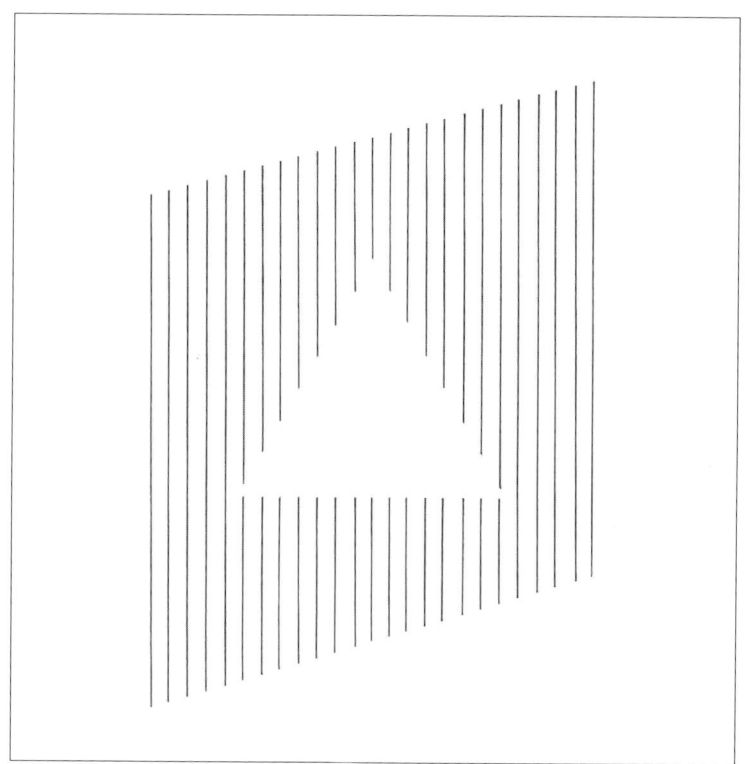

主観的輪郭

縦縞が規則的に並び、主観的輪郭として平行四辺形を作り出し、その中に主観的輪郭で表現された三角形が見えます。製図ペンで引いた線の太さの違いや、線の先端が丸い部分がやや気になりますが、1つの図の中に2つの主観的輪郭が描かれている秀逸なアイデアです。また、三角形はケント紙の地の白より、明るく見え主観的輪郭の効果も確認できます。

主観的輪郭

太い黒の帯を縞模様のように構成した図で、直角に曲がった黒い帯の角によって、中央に画面からはみ出た菱形が浮かび上がっているように見えます。黒い帯の塗りむらや、面の端の線ににじみがある部分が惜しいのですが、角が規則的に並ぶことによって主観的輪郭が見えてくるアイデアは独創的で印象に残りました。

第1章　かたちを学ぶ

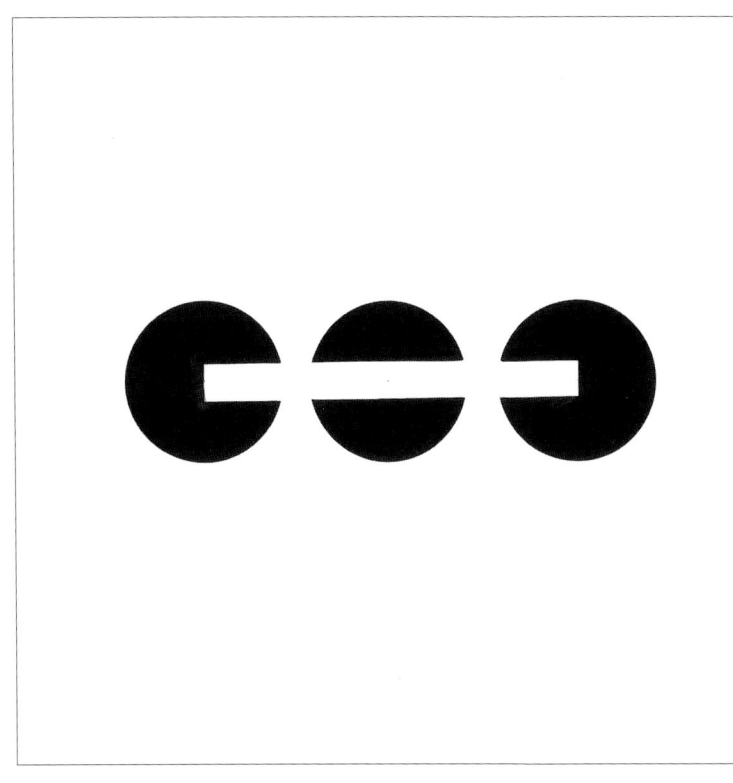

主観的輪郭

3つの黒い円の上に、主観的輪郭として横長の白い長方形が見えます。長方形はケント紙の地の白より、やや明るく見えます。単純な幾何図形で構成されていますが、主観的輪郭の効果が高く、丁寧に仕上げられています。

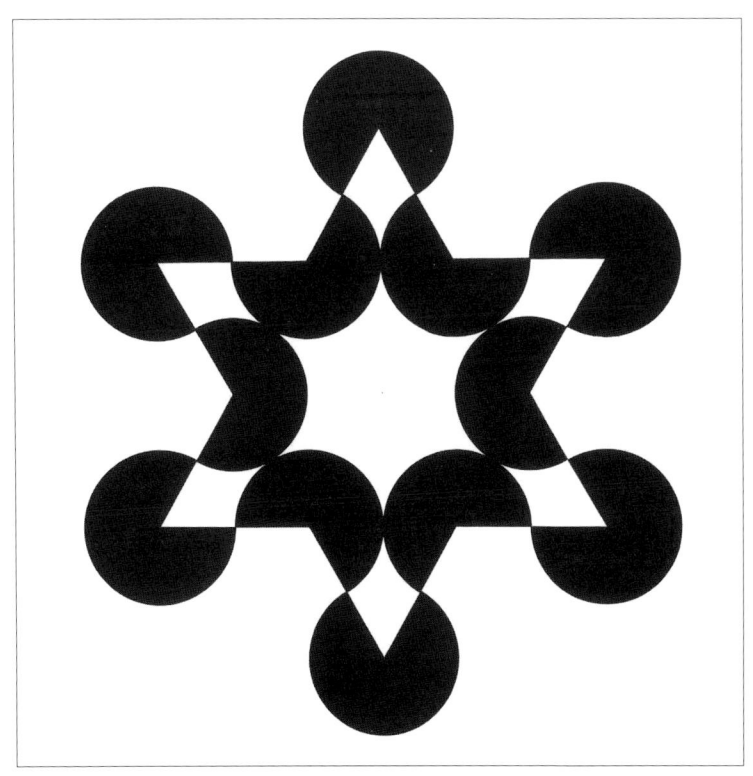

主観的輪郭

画面中央に六芒星（六角星）が主観的輪郭として見えます。複雑な構成ですが、星の内外に配置された黒い扇形の図形がすべて正確に作図され、平塗りの作業も丁寧に仕上がっているので、輪郭が浮かび上がって見えます。何かのシンボルマークのようにも見えます。

Lecture 1-3 眼はだまされる

錯視

人間の平衡感覚における水平・垂直を見極める能力は敏感で、物体が傾いていると不安定な感覚に陥りますが、複数のかたちを同時に見たとき、かたち同士が影響し合って錯覚を起こし、大きさ・長さ・方向などが実際とは異なって知覚されることがあります。これを錯視とよびます。

錯視図形は、視覚における脳の情報処理の過程を解き明かす手がかりとして、物理学や心理学の研究者たちによって提示されてきました。

ドイツの物理学・天文学者カール・フリードリッヒ・ツェルナー（Johann Karl Friedrich Zöllner）が1860年に発見した「ツェルナー錯視」は、縦に引かれた線が平行ではないように見えますが、実際には平行です（図1-3-1）。平行の線に一定の角度の短い斜線が連続して交差しているときに見られる現象です。また、「ツェルナー錯視」と同様に水平の線が斜めに傾いて見えるものとして、「ミュンスターバーグ錯視」があります（図1-3-2）。ドイツ出身のアメリカの心理学者ヒューゴー・ミュンスターバーグ（Hugo Münsterberg）が1897年に発見しました。「ミュンスターバーグ錯視」を応用展開した錯視として、「カフェウォール錯視」（図1-3-3）があります。

ドイツの物理学者、ヨハン・クリスティアン・ポッゲンドルフ（Johann Christian Poggendorff）は、「ツェルナー錯視」について書かれた論文記事を読んでいるときに、斜線が水平垂直の図に遮られた際に、その斜線がずれて見えることに気づきました。これを「ポッゲンドルフ錯視」

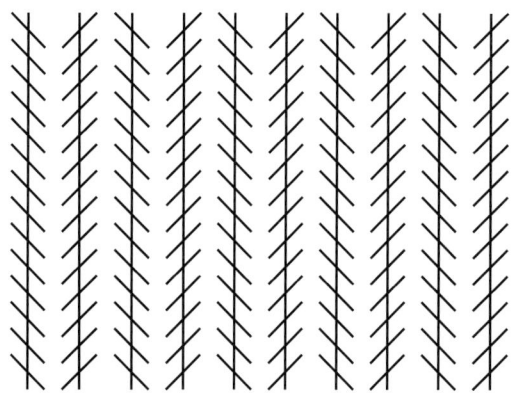

1-3-1 ツェルナー錯視
垂直に引かれた線が短い斜線に影響され、傾いているように見える。

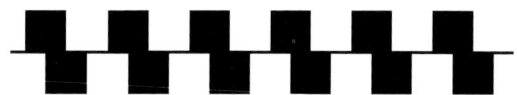

1-3-2 ミュンスターバーグ錯視
上下にずらして配置した黒い正方形によって中央に引かれた水平線が傾いて見える。

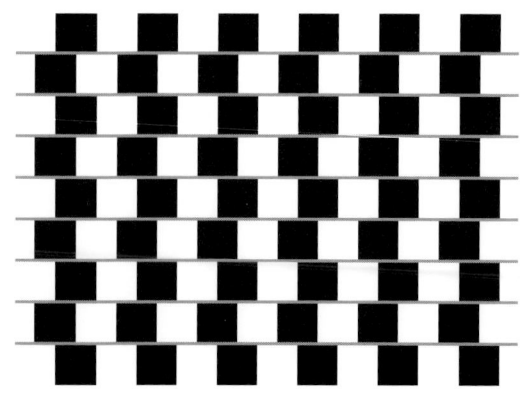

1-3-3 カフェウォール錯視
ミュンスターバーグ錯視が縦に連続すると交互に傾いて見える。水平線を灰色にすると錯視効果が高くなる。

といいます（図1-3-4）。

　また、実際には直線のはずが湾曲して見える錯視もあります。ドイツの心理学者ヴィルヘルム・ヴント（Wilhelm Maximillian Wundt）により19世紀に発見された「ヴント錯視」は、2本の水平線が周辺の斜線に影響されて、内側にゆるやかに湾曲しているように見えます（図1-3-5）。逆に、図の中心から引かれた放射する線に影響されて、2本の水平線が外側に膨らんで湾曲しているように見える錯視を「ヘリング錯視」といいます（図1-3-6）。ドイツの生理・神経科学者エヴァルト・ヘリング（Karl Ewald Konstantin Hering）によって1861年に発表されました。

　「ミュラー・リヤー錯視」と「ポンゾ錯視」は、2本の水平線の長さが異なって見える錯視です。「ミュラー・リヤー錯視」は、ドイツの心理学者フランツ・カール・ミュラー・リヤー（Franz Carl Müller-Lyer）が1889年に発見した錯視で、脳が水平線の長さを判断するとき、斜めに接した線を手がかりにしていることを発見しました（図1-3-7）。「ポンゾ錯視」は、イタリアの心理学者マリオ・ポンゾ（Mario Ponzo）が1913年に発表した錯視で、頂点から広がるように引かれた左右の線の間に並んで置かれた2つの水平線を比較すると、上の線より下の線のほうが短いように見えます（図1-3-8）。ポンゾは、かたちの大きさを判断するとき、平面上に描かれた図形であっても、視覚における脳の情報処理の過程で奥行きを読みとろうとする機能が働くため、左右の線が遠近感を生じさせてしまうと考えました。

　かたちの相対的な大きさの知覚に関連する錯視としては、「エビングハウス錯視」、「ジャストロー錯視」があります。「エビングハウス錯

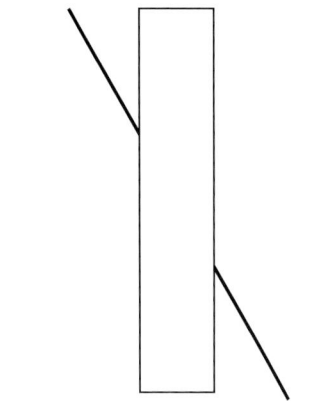

1-3-4　ポッゲンドルフ錯視
斜線は水平垂直の図形に遮られると上下にずれて見える。

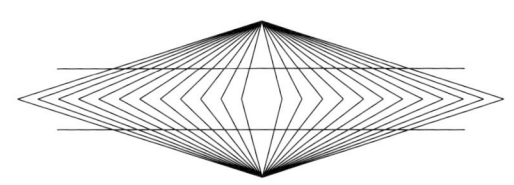

1-3-5　ヴント錯視
2本の水平線が周辺の斜線に影響され、内側にゆるやかに湾曲しているように見える。

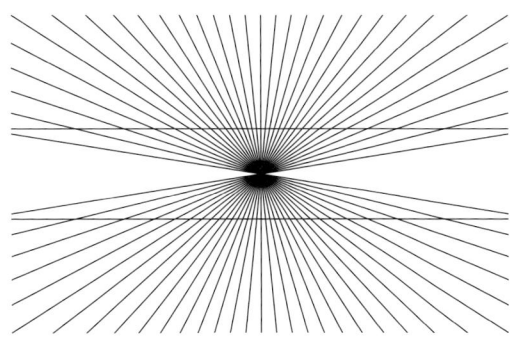

1-3-6　ヘリング錯視
2本の水平線が放射状の線に影響され、外側に膨らんで湾曲しているように見える。

視」は、ドイツの心理学者ヘルマン・エビングハウス (Hermann Ebbinghaus) が発表した錯視で、中心に配置された2つの円は同じ大きさでありながら、周囲の円の大きさによって実際よりも小さく見えたり、大きく見えたりします（図1-3-9）。ジャストロー錯視は、ジャストローが1892年に発表した錯視で、上下に配置された同じ扇状の図形の大きさを比較すると上に置かれたほうが小さく、下に置かれたほうが大きく見えます（図1-3-10）。

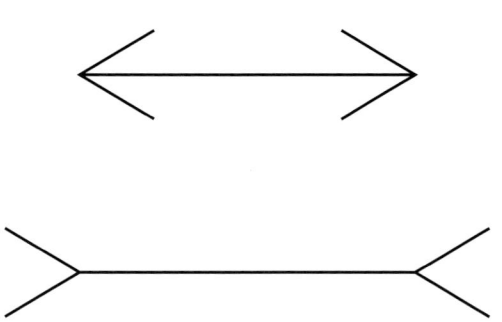

1-3-7 ミュラー・リヤー錯視
両端に接する矢羽形の斜線の向きに影響し、2本の水平線の長さが異なって見える。

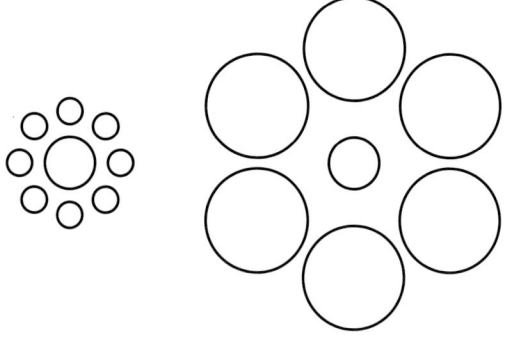

1-3-9 エビングハウス錯視
中心に配置された同じ大きさの2つの円は、周囲の円の大きさによってその大きさが異なって見える。

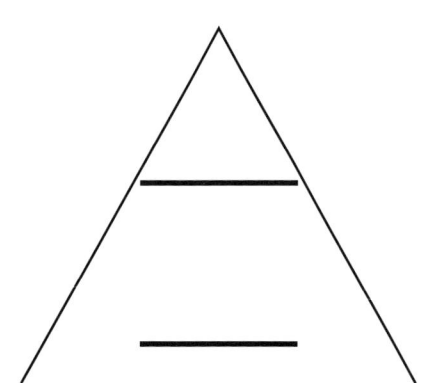

1-3-8 ポンゾ錯視
2本の水平線の長さが異なって見える理由は、下に行くにしたがって広がる線が奥行きを知覚する手がかりとなっているためである。

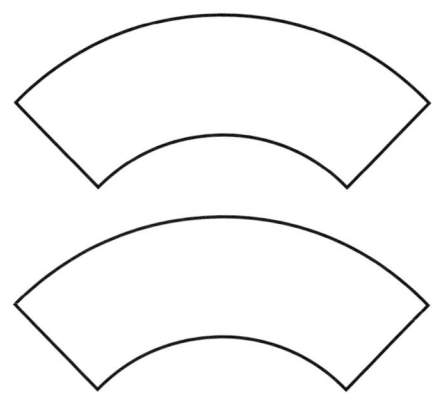

1-3-10 ジャストロー錯視
上下に配置された同じ扇状の図形の大きさが異なって見える。

第1章　かたちを学ぶ

Exercise 3

錯視図形の制作

幾何学的な錯視図形を文献などから参照し、2つ以上作図しなさい。

条件

- 線を描くときは製図ペンを使用すること。塗りが必要な場合は1色のみで均一に塗ること。
- それぞれ20cm×20cmの正方形の中に収めること。

使用する用具・用材

- 製図用具、着彩用具一式（p.10-11参照）
- 用紙：ケント紙

Advice

- [] 錯視効果が生じやすいかたち、線の太さ、配置などをクロッキー帳で検討し、複雑であっても効果の高い図に挑戦しましょう。

- [] 幾何学的な錯視図形は、線の長さや角度などに法則性があります。どのような法則性があるか見極めて作業をすることで、錯視効果が高まるだけでなく、作業効率も高くなります。

- [] 文献に掲載されている錯視図形の原理を理解して、自分なりに試行錯誤を繰り返して錯視図形を作図してみましょう。ただし、模範となる作品を忠実にコピーし、その技術や効果を体得することも、よい経験になります。

- [] 製図ペンで線を引くときは線の両端が丸くならないようにマスキングテープなどを利用しましょう。また、力の入れ加減で太さが変化します。一定の太さの線が引けるよう何度も練習し、コツをつかみましょう。

- [] 画面にインクや絵具の汚れが付くと錯視効果に影響します。修正液の跡も陰影が残り、画面が汚れて見えます。最後まで慎重に作業を進めましょう。

- [] 平塗りをきれいに仕上げましょう。とくに色面の境界や角を丁寧に塗り分けると錯覚効果が高くなります。マスキングテープを有効活用すると作業効率が向上します。

Student Work

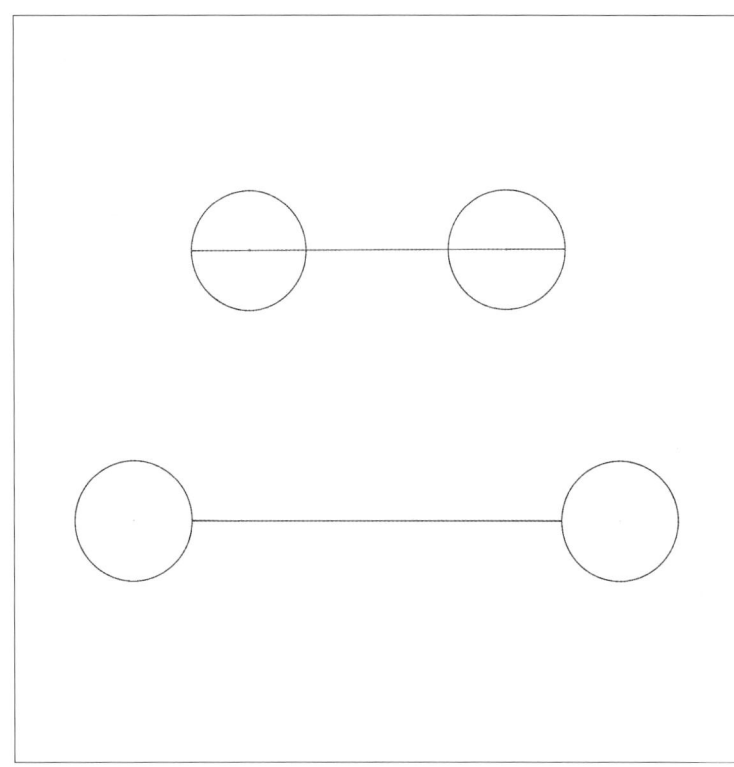

錯視図形

「ミュラー・リヤー錯視」を応用した錯視図形です。「ミュラー・リヤー錯視」では矢羽形の斜線が水平線に接していますが、その部分を円にしても同様の効果が現れていることを確認することができます。シンプルな幾何学図形の組み合わせですが、錯視効果は顕著に現れています。線の太さが均一で、図の配置も適切です。

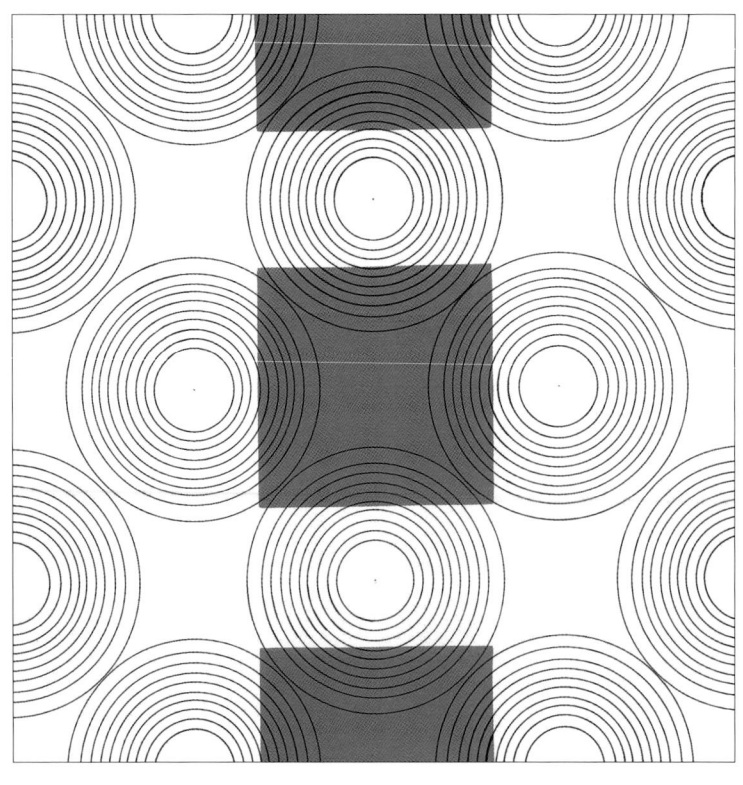

錯視図形

正方形の辺が同心円の線に影響し湾曲して見えるため、やや膨らんだ正方形に見えます。この作品は「オービソン錯視」を応用した錯視図形だと考えられます。正方形を線ではなく、灰色の塗りによって表現しているため、錯視効果がより強く現れているように思います。先に正方形を灰色に塗っておき、乾燥後に製図ペンで同心円を作図しています。作業手順を考慮しなければならない錯視図形で、慎重に作業を進めているだけでなく、前もって計画を練って作図に臨んでいる点も高く評価できます。

第1章 かたちを学ぶ

錯視図形

「ジョバネッリ錯視」を応用した錯視図形です。上下に少しずらしながら横に並べられた同じ大きさの円の中に、上は短い線分、下は黒いドットを水平に一直線状に置いているのですが、その線分やドットが上下にずれて見える錯視です。「ジョバネッリの錯視」の原理を理解し、円の枠の中の図が異なっていても、同様の錯視効果が得られることを検討しながら作図したと思われます。

錯視図形

この錯視図形は知覚心理学者で錯視に関する多くの著作物を発表している北岡明佳の「市松模様錯視」を展開した「膨らみの錯視」です。「カフェウォール錯視」を応用した錯視図形で、この錯視図形を完成させるためには、根気のいる作業を要し、絵具の汚れも錯視効果に影響するので、仕上がるまで慎重に進めなければなりません。しかし、完成すると作成した本人が驚くほどの錯視効果を顕著に知覚することができます。長時間集中して作業したと思われます。

Lecture 1-4 奥行きを感じる

奥行知覚

空間の3次元的な広がりや、対象との距離を知覚することを奥行知覚とよびます。普段の生活の中で物をつかんだり、避けたりするとき無意識に距離を知覚しています。しかし、平面上に表現されたイラストやデッサン、写真や絵画などにおいても、空間の広がりや距離を感じることができ、奥行知覚は複合的な視覚要因を脳内で統合しています。

奥行きを知覚する視覚要因は、生理的要因と心理的要因に大別することができます。

生理的要因は、眼の焦点（ピント）を合わせる働きや両眼による視差など、経験・学習を必要としない身体的な要因を指します。

心理的要因は、物の大きさや重なりや陰影など、片方の眼を閉じていても奥行きを予測できる経験的な要因を指します。また、きめの勾配、明暗、陰影、色彩なども奥行きを知覚する心理的要因になります。

生理的要因（身体的要因）

両眼視差

1つの対象を両眼で見ると、左右の眼の網膜には若干ずれて投影されます（図1-4-1）。このずれを両眼視差とよびます。両眼視差を脳内で処理することで、対象を奥行きのある立体像として知覚します。この両眼視差を応用した作図の例として「ランダムドット・ステレオグラム」（図1-4-2）があげられます。その他にもテレビの立体放送や映画の3D上映も、両眼視差を応用して臨場感を出しています。

1-4-1 両眼視差

1-4-2 ランダムドット・ステレオグラム（交差法）
2つの赤い丸印が重なるように視点を交差させると中央に「♥★●」の記号が浮かび上がって見える。

輻輳

両眼で対象物を見るとき、近くの対象を見るときは眼球が内側に回転し、遠くの対象を見るときには外側に回転します（図1-4-3）。輻輳とは対象物が奥から手前に、手前から奥へと移動した際に生じる眼球運動のことです。また、両眼の視線が対象物で交わる角度を輻輳角といい、対象物が近くにあるとき角度が大きくなり、遠くにあるとき角度が小さくなります。輻輳は対象物との距離が約20mまでの奥行きを知覚する要因となります。

焦点の調節

水晶体は眼のレンズといわれ、焦点を合わせる機能を果たしています。水晶体の周りにある毛様体筋の弛緩と収縮によって、遠くを見るときは水晶体が薄くなり、近くを見るときには厚くなります（図1-4-4）。約2m以内の奥行知覚に有効な要因となります。

運動視差

電車の車窓から外の景色を眺めると、遠くの景色は車輌と同じ方向にゆるやかに移動しますが、近くの景色は車輌と反対の方向に高速で移動していきます。これを運動視差とよびます。遠くの景色と近い景色の移動する速度の違いにより、遠近を把握することができます。

心理的要因（経験的要因）

大小遠近法

同じ大きさの物体は、大きいほど近くに見え、小さいほど遠くに感じます。

重なり

2つの対象が重なっているとき、遮蔽されている対象が奥にあると知覚します。

陰影

光に照らされた物体の陰影を手がかりとして凹凸や奥行きを感じます。

線遠近法

手前から奥に延びる道は、遠くにいくほど幅が狭くなって見え、奥行き情報の手がかりとし

1-4-3 輻輳

1-4-4 水晶体と毛様体筋

ています。
きめの勾配
　連続するパターンや模様のきめの密度を奥行き情報の手がかりとしています。密度が粗いほど近くに感じ、細かく密集しているほど遠くに感じます。
大気遠近法（空気遠近法）
　近い距離にある物体は、はっきりと色も濃く見え、遠い距離にある物体は、ぼんやりと色も薄く見えます。遠くにある山々を見るときや、展望台から風景を眺めるときに知覚することができます。

透視図法

　透視図法とは、平面上の絵画やデッサンなどで遠近感を表現するための技法の1つです。透視図は、視点を一定にして透明なガラス板をとおして見えるものを、写し描くように3次元の世界が2次元に表現されます。美術の歴史においては、ルネサンス期に現実世界を忠実に描こうとする写実性が重んじられるようになり、透視図法が絵画の表現技法として確立していきました。

　透視図法は、奥行きを知覚する要因の1つである線遠近法を用いており、近い距離にあるものは大きく、遠い距離にあるものは小さく描かれます。透視図において遠い距離にある対象はやがて見えなくなり、点に収束していきます。その点を消失点とよびます。消失点が1点の図法を一点透視図法、2点の図法を二点透視図法、3点の図法を三点透視図法とよびます。

　一点透視図法は、対象物を正面から見て水平線はすべて平行になり、奥行きを示す直線が1つの消失点に収束します。まっすぐに延びる街道を正面から描くときや、部屋の中で壁を正面に描くときに用います（図1-4-5）。

　二点透視図法は、対象物を斜め横から見て奥行きを示す直線が、地平線上の左右両極の2つの消失点に収束します。建物の角を手前から見て左右の側面に奥行きをもたせることができます（図1-4-6）。

1-4-5　一点透視図法

三点透視図法は、二点透視図法に高さの遠近感を加えた図法で、建物を見下ろす場合には地平線より下に消失点を置き、3つの消失点に収束するように描きます。建物を見上げる場合には地平線より上に消失点を置きます。高層ビルを見上げたり、屋上から見下ろした状況を描くときに遠近感をつけることができます（図1-4-7）。

　透視図法はパースペクティブ・ドローイング（perspective drawing）ともよばれ、過度に遠近感を強く表現した透視図を「パースがきつい」といったりもします。

1-4-6　二点透視図法

1-4-7　三点透視図法

Exercise 4

透視図法で作図する

二点透視図法を使って、同じ大きさの 8 つの直方体を自由に構成しなさい。

条件

- 8つの直方体は、すべて視認できるようにすること。ただし、部分的に画面からはみ出してもよい。
- 直方体の輪郭線のみで描画すること。
- それぞれ 20cm × 20cm の正方形の中に収めること。

使用する用具・用材

- 製図用具一式（p.10 参照）
- 用紙：ケント紙

Advice

- ☐ 直方体はすべての面が長方形で、すべての面が直角で接する 6 面体です。直方体の縦と横の比率は、任意に決めることができます。

- ☐ 8つの直方体の構成は様々なパターンが考えられます。クロッキー帳でいろいろな組み合わせのアイデアを出してみましょう。

- ☐ 8つの直方体は同じ大きさに見えるように作図することは意外に難しいと思います。規則的な配置にすると大きさの調整がやや容易になり、同じ大きさであることを認識しやすくなります。

- ☐ 2 点の消失点が近いと不自然なパースになります。直方体の大きさにもよりますが、消失点を 30〜50cm 程度、離すとよいでしょう。クロッキー帳で消失点の位置を検討しながら、何度か作図の練習をしてみましょう。

- ☐ 作図の際、補助線を濃く引くと跡が残ります。下書きは鉛筆（シャープペンシル）で薄く引き、最後に消しゴムで完全に消去しましょう。

- ☐ 製図ペンで線を引くときは直方体の角が鋭角に交わるように、マスキングテープを利用しながら慎重に仕上げましょう。

Advice 二点透視図法の作図方法

1. 地平線を任意に定め、画面に対して水平の線を引きます。地平線の上下の位置が目線の高さになります。次に地平線上に消失点2点の位置を決めます。

2. 直方体の手前にくる辺の位置を考えながら垂直線を引きます。垂直線の左右のバランスが直方体の側面の見え方を決定します。

3. 垂直線上で直方体の高さとなる1辺の長さを定めます。2つの消失点から1辺の両端にそれぞれ交差するように補助線を引きます。次に直方体の両側面の奥行きを補助線上で任意に定め、2本の垂直線を引きます。左右の垂直線と補助線が交わった点が直方体の奥行きとなり、両側面が決まります。

4. 直方体の左奥の角から右側の消失点を結ぶ補助線を引きます。同様に右奥の角から左側の消失点を結ぶ補助線を引きます。2本の補助線の交わる点が直方体のもっとも奥にくる角になります。右図の場合、直方体の垂直の辺を地平線より下方に作図したため、上面が見える図になりましたが、上方の場合、下面が見える図になります。

Student Work

二点透視図法

4組の直方体を上下対称に配置した構成です。ややパースがきついため、奥にある直方体がやや平たく見えます。2点の消失点をより離して作図すれば、自然な奥行き感になり、8つ直方体がすべて同じ大きさに見えるはずです。仕上がりがとても丁寧で直方体の角も鋭角になっていて、緻密な作業の成果が見られます。

二点透視図法

階段状に配置された8つの直方体は、少しひねりが加わってゆるやかに螺旋状にもなっています。ダイナミックな奥行きを感じさせる秀逸な作品に仕上がっています。また、幾何学的立体構成のリズミカルな魅力を感じます。製図ペンの使い方も丁寧でクオリティの高い作品です。

第 1 章　かたちを学ぶ

二点透視図法

平らな板状の直方体が縦に積み重なった構成で、8つの直方体は明らかに同じ大きさであることが確認できます。直方体と直方体の間の空間も直方体と同じ体積であることもわかります。二点透視図法の基本をしっかりおさえた作品で製図ペンの作業も最後まで集中して仕上げていることがわかります。

二点透視図法

8つの直方体が左右交互に垂直に交わる構成で、幾何学的立体構成のシンプルかつダイナミックな美しさを感じます。上の作品とも共通しますが、直方体同士を接するのではなく、少し空間を空けて配置し、上下面の奥行きを表現することによって、より奥行知覚を引き出すことができています。

第2章

色を学ぶ

Lecture 2-1　色とは何か

リンゴの赤色

　日常的な会話で色を伝えようとするとき、「リンゴのような赤」、「晴れの日の空のような青」など、何か象徴的なものを指して、伝わりやすいように色を表現します。

　しかし、デザインリテラシーの授業で学生たちが「リンゴのような赤」を実際に絵具で再現すると、原色に近い鮮やかな赤、ワインのような紫色に近い赤、オレンジのような赤など、個人差が大きく、言葉だけで色を正しく伝達するのは意外に困難であることがわかります（図2-1-1）。その原因としては、それぞれの学生が見てきたリンゴの品種が違うためかもしれませんが、実際のリンゴと比較してみると再現された色の多くは鮮やかなもので、ある程度、都合よく解釈されて記憶しているのではないかとも考えられます。

　「記憶色」があいまいであることは、色彩心理学の分野では多くの研究から明らかで、武蔵野美術大学で色彩学の教鞭をとっていた千々岩英彰も「色の特徴的な部分は強調され、そうでない部分は無視され、赤いものはより赤く、青いものはより青く記憶される可能性が高いということである。そして、個人差が比較的大きい。」と述べています（『色彩学概説』、東京大学出版会、2001、p.129）。そのため、様々な製品やグラフィックのデザインの現場では、言葉だけでは色を指定することは不十分で、イメージする色のサンプルを用意したり、近似する色を複数並べて吟味することもあります。また、大量生産する製品の品質管理では、色を一定に保つことも重要で

2-1-1 リンゴの赤色
記憶色は実際の物体色より強調される。赤はより赤く記憶される。写真やイラストの色再現は記憶色に近似させ色補正されている場合が多い。
下記の記憶色は、2008〜2011年の授業で学生が回答した記憶の中のリンゴの赤色。

物体色（リンゴから抽出した色）

記憶色（学生がリンゴの赤色だと思う色）

すが、厳密に保つことは難しく、現在の高度な生産技術においても問題点は残されています。

色は光でもあり、感覚でもある

まず、「色とは何か？」について考えてみましょう。

色について説明するとき、「色は光でもあり、感覚でもある」といえます。オーストリアの物理学者エルンスト・マッハ（Ernst Waldfried Josef Wenzel Mach）は、「色は光源との依属関係においてみれば、物理学的対象である。網膜との依属関係においてみれば、それは心理学的対象、つまり感覚である。2つの領域において異なるのは、素材ではなくて、研究方向である」（『感覚の分析〈新装版〉』, 須藤吾之助・廣松渉訳, 法政大学出版局, 2013, p.15）と述べており、そのどちらの要素も重要で統一的に捉えなければなりません。つまり、色は光があるから存在しているのではなく、それを受容する視覚があって成立すると考えるべきでしょう（図2-1-2）。

デザインにおける色の表現や、伝達の方法について知るためには、「光の特性」と「感覚（視覚）の特性」の両側面から捉えておく必要があります。

可視光について

明るい部屋では鮮やかな色に見えていたものも、電気を消し暗闇になるとそのものの色がよくわからなくなることは、日常的に体験しているでしょう。こうした現象からも色を知覚するためには、光（もしくは光源）が必要であることがわかります。光は光子とよばれる粒子的性質と波動的性質をもっており、色味の違いを知覚するために必要な性質は主に波動的性質にあります。波動的性質には、振幅のある波の動きの周期的な長さを波長として表すことができます。人間の目で見ることができる波長はおよそ

2-1-2　色知覚成立過程の概念
「目の前に色が存在する」ことは、物理学的な光の存在だけでなく、心理学的な認知の過程があって成立している。つまり、色は「心理物理学的相関」によって成立しているといえる。

380nm（ナノメーター）から780nmの限られた範囲にあり、可視光とよばれています。

人間が色として知覚することのできる光は電磁波の1つであり、電磁波には可視光だけでなく、食品の殺菌に使われることのあるガンマ線や、医療用に使われるX線、日焼けの原因とされる紫外線（UV：Ultraviolet）、調理・暖房からリモコンに使われる赤外線のほか、ラジオやテレビの放送用や携帯電話の電波などもあります（図2-1-3）。

可視光の色の分布は長い波長から短い波長にかけて赤、橙、黄、緑、青、藍、紫と虹のようなグラデーションで変化します。色の変化に境界線はなく、徐々に変化するため、厳密にはそれが何色あるとはいえませんが、日本で虹は一般に7色とされています。これはイギリスの物理学者アイザック・ニュートン（Isaac Newton）が、光学研究の書物（『光学』［Opticks, 1704］）で、西洋音楽の7音階（ドレミファソラシ）に対応させて、青と紫の間に藍、赤と黄の間に橙を入れて説明していたことが由来となっています。

また、動物の眼はすべて人間と同じ波長の範囲で知覚しているわけではなく、鳥や昆虫の中には視覚器官で紫外線に反応する種もいます。

2-1-3　可視光の範囲
可視光は電磁波の波長の長さによって色味が異なる。

Lecture 2-2 眼の構造と知覚

錐体と桿体

人間の眼は、発生学的には脳の一部が突出したものとみなされています。光は角膜から瞳孔を通過し、水晶体から網膜に到達し、視覚の感覚細胞を刺激します（図2-2-1）。

網膜には錐体（cone）と桿体（rod）からなる視細胞が分布しています（図2-2-2）。錐体細胞は網膜の中心部（黄斑）に密集しています。錐体細胞には3種類あり、光の波長の特性によって反応（分光感度）が異なります。長波長光に反応する赤錐体（L錐体）、中波長光に反応する緑錐体（M錐体）、短波長光に反応する青錐体（S錐体）があります（図2-2-3）。

人間はこの3種類の錐体細胞の反応をもとに色を知覚しています。桿体細胞は色の違いにはほとんど反応しませんが、わずかな光でも反応し、暗いところで何があるかを判別することができます。桿体細胞は錐体細胞に比べ数がはるかに多く（桿体は約1億2000万個、錐体は約600万個）。これは、哺乳類の進化の過程で生存競争のために夜行性となっていた結果だともいわれています。

2-2-2 錐体細胞と桿体細胞

2-2-1 人間の眼の断面図

2-2-3 視細胞の感度曲線

色覚説

網膜には色に反応する3種類の錐体があると述べましたが、人間は3色を別々に知覚しているわけではなく、混合された1つの色として知覚しています。では、人間は網膜の反応からどのように知覚しているか、その過程を説明する研究の歴史は諸説あり、色覚説とよばれています。色覚説は、色覚障害や色の錯覚現象を矛盾なく説明できなければ立証したことにはならず、そのためには知覚生理学や脳神経医学の実験・検証を必要とし、現在においても仮説の段階にあり、完全には解明されていません。

ヤング＝ヘルムホルツの3色説

1801年にイギリスの医師でもあり物理学者のトマス・ヤング（Thomas Young）は、赤・青・緑の3原色ですべての色を表現でき、人間の眼もそれに対応する3種類の視神経が連接し、様々な色が見えると推論しました。また、白は3種類の視細胞がもっとも強く反応したときで、黒は反応しなかったときだとも説明しています。その後、ドイツの生理学者ヘルマン・フォン・ヘルムホルツ（Hermann von Helmholtz）は、ヤングの3原色説を発展させ、3種類の視細胞には受容する分光感度が異なることを発表しました。この色覚説は、ヤング＝ヘルムホルツの3色説とよばれています。この説によって、色覚異常が3種類の視細胞（錐体細胞）のいずれかに反応が弱かったり異常がある場合に発生すると説明できるようになりました（図2-2-4）。

ヘリングの反対色説

ヤング＝ヘルムホルツの3色説は色覚異常を説明することはできましたが、補色残像（ある色をじっと見つめた後にその補色が残像として知覚される現象）や色の対比現象を説明することができず、1874年にヘリングは、反対色説を唱えました。ヘリングの反対色説は、網膜に対をなす赤－緑、黄－青、白－黒の3種の光化学的物質があると仮定し、その物質の異化作用（分解）によって赤と黄の感覚が生じ、同化作用（合成）によって緑と青の感覚が生じると説明しています。ヘリングは様々な色の感覚はこれら4色からなると考えたため、4色説ともよばれています。この説では、白－黒物質だけは異化と同化を同時に作用することができ、灰色はその作用の度合いによって生じるとしていましたが十分な説明がなく、観察をもとにした仮説にとどまる色覚説でした。

段階説

ヤング＝ヘルムホルツの3色説とヘリングの反対色説が議論される中、いくつかの色覚説が唱えられましたが、1960年後半以降、もっとも有力とされる色覚説は、それら2つを統合した段階説であるとされました。段階説は網膜の

2-2-4　ヘルムホルツの3受容器の興奮曲線

受容レベルでは3色説で説明されている反応が起こり、視神経や大脳レベルでは4色説があてはまると説明しています。このことは電気生理学的研究によって実証され、現在の色覚説の定説となりました（図2-2-5）。

色覚異常とデザインの現場

色覚異常は、一般に「色盲」、「色弱」とよばれています。こうした複数名称が存在する理由は、差別的呼称を改めようとする倫理的側面が強く影響しているからです（学術的には「色覚異常」が正しいとされています）。色覚異常は、3種類の錐体細胞のいずれか（もしくはすべての錐体細胞）がない場合や、いずれかの錐体細胞の分光感度のずれによって起こりますが、赤系統と緑系統の色弁別に困難を生じる1型色覚もしくは2型色覚は日本人男性でおよそ20人に1人、日本人女性でおよそ500人に1人の確率で発生します（表2-2-6）。

2002年までは小学生児童の定期健康診断で色覚検査が行われ、就職や大学進学の際にも健康診断に色覚異常が診断されてきました。しかし、普段の生活において支障がない場合も多く、むしろ差別の要因となることが指摘されるようになり、2003年以降、強制検査や就職・進学制限の制度が原則廃止されています。

また、ユニバーサルデザインの観点から、色覚異常があっても支障がないよう配慮することが促されています。日本にある特定非営利活動法人カラーユニバーサルデザイン機構（WEBサイト：http://www.cudo.jp/）は、印刷物、機器製品、施設・建設、教材等における「情報の伝わりやすさ」や「使いやすさ」を配色の観点から検証、評価する活動も行っています。

デザインリテラシーの授業で色の認識の講義・演習を始めてから、毎年、「自分が色覚異常かもしれない」と悩み、デザイン系やクリエイティブ系の就職に支障がないかと相談してくる学生がいます。そのときは、まず自分がどのような色覚なのかを認識することが大切であると説明しています。そして、色の指定や確認を記号や数値に気を配りながら業務にあたれば問題がない場合が多く、実際にデザインの現場で活躍している卒業生がいることを話しています。

2-2-5 Walraven-Bouman 段階説モデル
段階説モデルの代表例。明るさ（L）の感覚はR、G、Bの合成によって生じ、色覚には赤（R）、緑（G）と黄（Y）、青（B）の感覚を生む。黄色はR+Gから生じる。また、Bからの入力より青（B）の感覚は光刺激の強さ（αとβ）に影響される。

分類	色覚概要	錐体（cone）		
		赤	緑	青
3色覚	もっとも多く正常色覚とよばれる	○	○	○
1型色覚	赤系統と緑系統の色弁別に困難が生じるが日常生活にほとんど支障がないため気づかない場合もある	×	○	○
2型色覚		○	×	○
3型色覚	正常色覚と比べ、やや暗くすんで見える	○	○	×
1色覚	色識別ができないが、視力は正常な場合が多い	○	×	×
		×	×	×
	色識別ができず、視力も低い場合が多い	×	×	×

2-2-6 色覚の類型

Lecture 2-3 色を表す方法

表色系　—色相・明度・彩度—

　色は様々な条件によって見え方・感じ方が変わってくるため、厳密に伝達することは難しいと思うかもしれません。しかし、光源や観察の条件を規定し、記号化することによって色はある程度、正しく伝達することができます。色を定量的に配列し、体系化したものを表色系(カラー・オーダー・システム)とよびます。

　表色系には大きく2つに大別されます。1つは色を心理物理量とし、色刺激の特性によって表す方法で、これを混色系とよびます。混色系は、いくつかの基本となる色を規定し、定量的に混合量を変えていきながら体系化したものです。代表的なものにCIE表色系があります。CIE表色系は、光と照明の標準規格を定める国際照明委員会(Commission internationale de l'éclairage, CIE)が1931年に発表し、修正や補足をしながら現在のものに至っています。色に関する日本工業規格(Japanese Industrial Standards, JIS)でも、CIE表色系の表示方法が採用されています(JIS Z 8730 色の表示方法－物体色の色差)。

　もう1つは、色を人間の知覚に基づく心理的概念とし、色を構成する3属性によって配列し、色差が等間隔になるよう調整していき、符号化する方法で顕色系とよばれています。代表的なものにマンセル表色系があります。マンセル表色系も、日本工業規格に採用されており、「JIS標準色票」として普及しています(JIS Z 8721 色の表示方法－三属性による表示)。

2-3-1 マンセル色立体の概念図

マンセル表色系

マンセル表色系は、アメリカの画家で美術教師でもあったアルバート・ヘンリー・マンセル（Albert Henry Munsell）によって1905年に発案された体系です。現在、広く普及しているマンセル表色系は、1943年にアメリカ光学会（Optical Society of America, OSA）が発表した「修正マンセル表色系」になります。

マンセル表色系における色の3属性は、色相（Hue）、明度（Value）、彩度（Chroma）とし、色立体に表すことができます（図2-3-1）。

マンセル表色系の特徴は、知覚的に色差が等間隔になるように考えられており、マンセルの3属性を一度理解すれば、表記された記号・数値から容易に色を想起し、伝達できることです。そのため、日本の美術やデザインの教育現場で、基本的な色の理解のために活用されています。

2-3-2 色相環
R・YR・Y・GY・G・BG・B・PB・P・RPで10分割した色相をさらに2分割したマンセル色相環。

色相（Hue）

色相は、基本となる赤（R）、黄（Y）、緑（G）、青（B）、紫（P）の5色相を円環上に等間隔に置き、その中間色相となる橙（RY）、黄緑（YG）、青緑（BG）、青紫（PB）、赤紫（RP）を置き、合わせて10色相を基準とします（図2-3-2）。各色相は、さらに10等分され100色相となり、赤（R）の中心となる色相は「5R」と表記します。

明度（Value）

明度は、光を完全に吸収する理想的な黒を明度0とし、逆に光を完全に反射する理想的な白を明度10として、計11段階に分割されます。色立体では、縦軸に相当し、上方に向かって理想的な白に近づき、下方に向かって理想的な黒となります。また、色立体の縦軸の中心は無彩色となり、ニュートラル（Neutral）のNを頭文字として付けて、明度段階に合わせて「N5」のように表記します。

彩度（Chroma）

彩度は色味の鮮やかさを示す尺度で、完全な無彩色の場合は0となり、彩度の表記はしません。色味が鮮やかになっていくに従って数値が高くなります。しかし、色票が示すことができる限界の彩度があり、紫、赤、黄には、彩度の高い色票がありますが、緑や青には彩度の低い色票しかありません。

マンセル表色系の表記法は「Hue/Value/Chroma」で示し、鮮やかな赤は「5R 5/18」のように表記します（図2-3-3）。

2-3-3 マンセル色立体の色相断面

2-3-4 オストワルト色立体の概念図

様々な表色系

　表色系はCIE表色系、マンセル表色系だけでなく、その他にも様々な表色系があります。CIE表色系の中にもコンピュータのブラウン管モニターや、液晶ディスプレイなどの光の3原色となる赤（R）、緑（G）、青（B）の混合比率で示すRGB表色系や、それを拡張したXYZ表色系や、L*u*v*表色系、L*a*b*表色系があります。

　また、ヘリングの反対色説の4原色に基づき、絵具の混色を試みて表色系を確立したオストワルト表色系もあります。オストワルト表色系は、ノーベル化学賞を受賞したドイツの物理化学者フリードリヒ・ヴィルヘルム・オストヴァルト（Friedrich Wilhelm Ostwald）が発案し、美術・デザインの色彩教育では、マンセル表色系と並んで、よく紹介されています。オストワルト表色系の特徴は、知覚的な尺度ではなく、絵具と同じように色の含有比率によって尺度化が試みられており、色立体がそろばんの珠のように2つ円錐が底面で合わさった幾何学的な立体となることです（図2-3-4）。また、色相環は、ヘリングの4原色に基づいているため、赤（Red）－青緑（Sea Green）、黄（Yellow）－藍（Ultramarine Blue）を補色の組み合わせになるように配置し、中間に橙（Orange）、青（Turquoise）、紫（Purple）、黄緑（Leaf Green）を置き、これら基本となる8色をさらに3段階に分割し24色相となっています。

　ヘリングの反対色説に基づいた表色系には、オストワルト表色系以外にもNCS表色系（Natural Color System）があります。NCS表色系は、1930年代にスウェーデンの心理学者ヨハンソン（Tryggve Johansson）たちの色彩研究機関（Swedish Colour Centre Foundation）によって創案され、スウェーデンの工業規格（Swedish Standards Institute, SIS）に採用されているシステムです。NCS表色系は、マンセル表色系と同様に顕色系で知覚的な色差をもとに尺度化されており、一般の人間の色の感覚を尺度化したことが特徴としてあげられます。

　日本においては、一般財団法人日本色彩研究所が1964年に発表した日本色研配色体系（Practical Color Co-ordinate System, PCCS）があります。日本色研配色体系は、マンセル表色系と同様に色の3属性、色相（Hue）、明度（Lightness）、彩度（Saturation）を用い、色相の数はオストワルト表色系と同数の24色相を採用しています。日本色研配色体系の特徴は、色彩調和（配色：カラーコーディネート）の実用性に配慮されていることです。また、色相断面に現われる色を「あざやかな」、「うすい」、「暗い」といったトーン（Tone）で分類し、系統色名だけで直感的に色を想起できることも特徴としてあげられます。

Exercise 5

マンセル色相環と明度・彩度のスケールを作る

マンセル色相環を作図しなさい。色相は10段階でそれぞれ5R、5YR、5Y、5GY、5G、5BG、5B、5PB、5P、5RPとする。また、作図した色相環の中から1色を選び、その色の明度スケール7段階と彩度スケール7段階を作図しなさい。

条件

- 色の基準は、マンセル表色系と対応する色見本帳（JPMA Standard Paint Colors, 日本塗料工業会発行）を参考にすること。コンピュータのブラウン管モニター・ディスプレイによる色の参照は不可。
- 色相環のそれぞれの色は、可能な限り彩度を高くすること。
- 1色の色サンプルは1.5cm×1.5cmとする。
- 色相環の半径は4cm（色サンプルの中心から円の中心）。
- 色相環、明度スケール、彩度スケールの配置は下の図を参考にして、20cm×20cmの正方形の中に収めること。

使用する用具・用材

- 製図用具一式（p.10参照）
- 着彩用具一式（p.11参照）
- 用紙：ケント紙

Advice マンセル色相環の作り方

1. 色見本帳から、色相10段階を探します。色見本帳の各色の下にマンセル値も表記されています。同じ色相でも彩度が異なる場合もあります。できるだけ高い彩度を選びましょう。

2. 不透明水彩絵具をパレットの上で色見本と同じ色になるように見比べながら色を作り、ケント紙の上に平筆で大きめに塗ります。微妙な色の違いにも注意しながら数パターン作成しておくといいでしょう。

3. 大きめに塗っておいた色サンプルの中からもっとも適切な色を選び1.5cm角に切り出します。すべて正確に同じ大きさになるように定規で測り、角が直角になるように丁寧に切り出しましょう。

4. ケント紙の上に色サンプルを円環上に並べ、色差が等間隔になっているか確認します。色差に隔たりがある場合には、再度、色サンプルを作成しましょう。ケント紙に色サンプルを貼り込む位置を鉛筆で薄くあたりを付けておきます。最後に色サンプルをペーパーセメントでケント紙に貼り付けます。

Advice 明度・彩度のスケールの作り方

1. 色相環の中から基準となる色を選び、白もしくは黒を少しずつ混ぜます。

2. 最初から均等に明度・彩度を変化させることは難しいので、指定の7段階以上に塗り分けていきます。

3. 明度ではほとんど黒に近い色、逆に白に近い色になるまで、段階を塗り分けます。彩度の場合は基準となる色と同じ明度の灰色を作っておき、塗り分けていきます。

4. 明度・彩度それぞれ均等に7段階になるように選び出し、色サンプルを1.5cm角に切り出します。もしも均等に変化する色がない場合は、また色を作りましょう。

第 2 章　色を学ぶ

Student Work

色相環の色相は正確で等間隔な色相変化になっており、色見本帳とよく見比べながら色を作ったと思われます。5BG の明度・彩度のスケールの変化も等間隔な変化になっています。5BG はやや彩度の低い色のため、彩度スケールが微妙な変化になり、等間隔な変化をつけることは難しいのですが、よく見比べながら作成しています。色サンプルを貼り込むとき、やや位置がずれている部分があり、惜しいです。

色相環は丁寧に仕上がっています。5YR の明度・彩度のスケールでは、色サンプルの大きさが正確に 1.5cm 角になっていないため、まっすぐ帯状に見えない点が残念です。また、5YR 自体が比較的明度の高い色なのですが、もっと白に近い色を作り出し、変化の幅を出すことができます。

Lecture 2-4　光の混色・印刷の混色

加法混色・減法混色

　複数の異なる色を重ねたり混ぜ合わせたりすると、別の色ができます。これを混色とよびます。舞台の照明や液晶ディスプレイ、ブラウン管モニターのように色を加えていくと色が変化すると同時に明るさが増大していくように、光源色の混色は加法混色とよびます。また、絵具を混ぜたり、カラー印刷でインキを重ねたりすると鮮やかさを失っていき、明るさが減少していきます。このような物体色の混色を減法混色とよびます。

加法混色

　加法混色は、光の3原色といわれているRGB（赤、緑、青）の混合比によって、あらゆる色を表すことができます（図2-4-1）。R（赤）とG（緑）を合成すると黄、G（緑）とB（青）を合成すると青緑、B（青）とR（赤）を合成すると赤紫になります。また、R（赤）とG（緑）とB（青）を等しい割合で合成すると無彩色の白色（もしくは灰色）になります。

　加法混色には、舞台や店舗などの演色性のある照明による光の合成で見られる同時的加法混色の他に、並置的加法混色と継時的加法混色があります。

　並置的加法混色とは、敷き詰められた小さな色の点が網膜上の錐体細胞の位置的分解能（識別限界）をこえ混色されたように見える状態のときに体験することができます。フランスの新印象派画家、ジョルジュ・スーラ（Georges

2-4-1　加法混色

Seurat）やポール・シニャック（Paul Victor Jules Signac）の点描画や、異なる色の縦糸と横糸を織り込んだ織物の生地に見ることができます。また、液晶ディスプレイやブラウン管モニターも拡大鏡で見るとR（赤）、G（緑）、B（青）で発色する点（画素）が規則的に並置していることを確認できます。

　継時的加法混色とは、コマやCDのような物体の表面に複数の色が放射上に並び、それを高速に回転させる（約毎秒30回転以上）と混色されたように見える状況がわかりやすい例です。これは網膜上の時間的分解能をこえて知覚されるときに起きます。

減法混色

　減法混色は、透過性のある色材が重なっていくことによって透過率が減少し、明度が低下していく混色です。また、色材（色料）の3原色といわれているCMY（シアン、マゼンタ、イエロー）の混合比によって、あらゆる色を表すことができます（図2-4-2）。CとMを合成すると青、MとYを合成すると赤、YとCを合成すると緑になります。また、CとMとYを等しい割合で合成すると理論上、黒色になります。ただし、カラー印刷で使用されるインキの3原色は透明度（透過率）に偏りがあるため、均一に混ぜても理想的な黒色になりません。そのため、黒色部分は別途分版（キーカラー、K）を用意し、黒インキを重ねる手法をとっています。カラー印刷を拡大鏡で見ると、4層のインキが網目のように配列され重なっていることを確認することができます。重なり合った部分は全体を目視で確認しているときより暗くなっているようにも見えます。つまり、CMYKの網版による分版印刷は、完全な減法混色ではなく、並置的加法混色の様相も併せて知覚しているといえます。

2-4-2　減法混色

Lecture 2-5 色の知覚現象

色彩対比

　錯視はかたちの知覚だけでなく、色の知覚においても様々な現象が見られます。同じ色でもいくつかの条件下では異なる色のように見えたり、物理的に色が存在しないところに色があるように知覚されたりします。先に述べた並置的加法混色や継時的加法混色も物理的に提示された色とは異なった色として知覚されることから錯視の1つだともいえます。多様な錯視の原理をひもとくことによって、人間の視覚特性を知ることができます。また、人間は、外界から得る情報の約8割は視覚に依存しているといわれていますが、実際にはその視覚でさえもあいまいであることに改めて気づかされます。

　色彩対比には、色と色が空間的に接するときに起こる同時対比と、時間的に接するときに起こる継時対比があります。同時対比には色相対比・明度対比・彩度対比、補色対比、縁辺対比があり、継時対比には補色残像があります。

色相対比・明度対比・彩度対比

　同色の色チップを2つ用意し、その色チップを囲むように異なる2色の背景を配置します。すると、同色であった色チップが背景色に影響されて異なった色のように見えます。このような知覚現象を色彩対比とよびます。色彩対比には、色相の変化が観察される色相対比、明度の変化が観察される明度対比、彩度の変化が観察される彩度対比があります (図2-5-1)。この現象は、普段の生活でも、服のコーディネートや

色相対比

明度対比

彩度対比

2-5-1 3つの色彩対比
それぞれ2色の正方形に囲まれた小さな正方形はいずれも同色であることを示すため連結している。連結している部分を隠すと色の見え方の違いがより明確になる。

メイクアップ、店舗の看板やポスターの配色などで意識することなく体験しています。

対比効果を顕著に示すには、背景となる2色の色差を少なくし、その中間となる色を色チップ（対比する色）に選びます。また、色彩対比は、色相、明度、彩度の対比を複合して知覚することもできるため、厳密に色相対比を観察する場合には、対比する色と背景となる2色の明度と彩度は等しくしておかなければなりません。同様に明度対比の場合は色相と彩度を一定にし、彩度対比の場合は色相と明度を一定にしておく必要があります。

補色対比（ハレーション効果）

補色対比は、隣接する2色の配色を補色の組み合わせにすると、互いに鮮やかさが増し強調し合っているように見える現象です。明度が等しく彩度の高い補色（例：鮮やかな赤と鮮やかな緑）の境界は過度に強調されているかのようにぎらぎらして見えます。この現象は、対比する色の彩度を低くすれば抑えることができます。この知覚現象はハレーション効果ともよばれています（図2-5-2）。

縁辺対比

縁辺対比とは、明度が段階的に変化する灰色群を隣接して配列した場合に、隣接する境界付近において暗いほうはより暗く、明るいほうはより明るく見える現象を指します（図2-5-3）。この章の最初に触れた『感覚の分析』の著者であるマッハにちなんで、灰色群を帯のように配列したものをマッハバンドとよび、この現象はマッハバンド効果ともよばれています。縁辺対比で見られる現象については神経生理学の分野で解明されており、神経の側抑制によって引き起こされることが知られています。

学校教育の美術や美大受験の初歩的な実技に、石膏で作られた白い立方体のデッサンがあります。デッサンとはモチーフの形体、明暗、質感などの特徴を捉え素描することですが、白い立方体の面が接する境界付近において陰となる部分は実際より暗く、光が射す面の境界付近はより明るくすることによって、立体感を強調した表現ができます。このことは、直接、縁辺対比の説明にはなりませんが、普段から体験している知覚現象を意識して表現することによって、絵の中に描かれた物体のリアリティを醸し出せるともいえます。

2-5-2 補色対比

2-5-3 縁辺対比

······ 刺激強度
―― 見え方

面積効果（面積対比）

　同じ色でも面積の大きさによって、色の見え方が変わります。これを面積効果（面積対比）とよびます。面積が小さいとやや暗く感じ、大きいとやや薄く明るく感じます（図2-5-4）。

　面積対比は、網膜上の刺激の大きさと関係があるため、視角（眼と対象物の両端を結んだ2直線の角度）を考慮しなければなりません。網膜上で錐体細胞が集中的に分布する中心窩周辺の黄斑部は視角の約2度に相当し、黄斑部以外の領域とは色覚特性が、やや異なっています。それが面積効果の原因だと考えられています。色を目視で測定する実験では、このことも考慮されており、CIEでは2度視野と10度視野の場合の分光感度をそれぞれ規定しています。ちなみに、視野全体を均一な色で覆い、しばらく時間が経過するとその色が何色なのか判別できなくなってしまいます。これを等質視野とよび、色を知覚することは、視野に入った色の差異によって成立しているといえます。

補色残像

　補色残像とは、例えば鮮やかな赤色をしばらく凝視した後に白色の物体を見ると、薄い青緑色が残像のように見える現象のことです。補色残像で見える補色は心理補色と呼ばれ、混色すると無彩色となる物理補色とはやや異なっています。補色残像を考慮した例として、現在の病院の手術着や手術室の壁は一般的に薄い青緑色であることがあげられます。以前は白色でしたが、執刀医が長時間にわたって血液や臓器を見続けた後に壁や白衣を見ると青緑色のシミのようなものが見えると訴えたことが理由だといわれています。補色残像は視神経の疲労から生じる現象とも考えられていますが、神経生理学的には完全に解明されておらず、大脳視覚野の情報処理の影響もあるのではないかといわれています。

　補色残像はコンピュータの画像処理で容易に体験することができます。彩度の高い画像を元画像として、その画像の階調を反転させた画像

2-5-4　面積効果

と、彩度を0にしたモノクロ画像を作成します。1分から2分間程度、階調を反転させた画像を凝視した後に、モノクロ画像を表示させると、元画像とほぼ同じ色味を知覚することができます（図2-5-5）。

同化現象

同化現象は、印刷物やディスプレイ・モニターで見られる並置的加法混色とも捉えることができます。しかし、同化現象は網膜上の錐体の位置的分解能（識別限界）によるものでなくても、その現象を確認できます。背景色にグレーを置き、その上に白の星印と黒の星印を2行ずつ配置します。すると、白の星印に挟まれた背景は、黒の星印に挟まれた背景に比べて明るくなり、星印の明度と同調しているかのように見えます（図2-5-6）。この現象は明度だけでなく、色相や彩度においても同化現象を見ることができます。星印の色が背景の色にぼんやりと広がって同化しているようにも見え、その効果はネオンカラー効果の例で顕著に確認することができます（図2-5-7）。

色彩明滅現象

色彩明滅現象は、輪郭がはっきりしないグラデーションの図形の周辺をしばらく凝視していると、その図形が明滅する現象です。この現象は、同一の色刺激が視野全体を覆うと色が明滅し知覚されなくなる等質視野とは異なります。武蔵野美術大学の教授であった川添泰宏は1996年に刊行した『色彩の基礎 芸術と科学』（美術出版社, 1996）で、色彩のグラデーションにおいても明滅現象が起きることを自己の経験で発見したと述べています。同一の色刺激を凝視（固視）し続けると色味を失う網膜静止像の現象にも近似していますが、図と地の境界があいまいなグラデーションの図形では、厳密な実験準備を必要とせず、容易に色彩明滅を体験することができます。その著書では、アメリカの心理学者トム・コーンスウィート（Tom N. Cornsweet）

2-5-5 補色残像
左側の色調を反転した写真画像の中心（黒い点）を1分30秒から2分間程度、凝視した後に右側のモノクロ写真画像の中心（黒い点）に視点をずらすと、右のような本来の写真画像の色味を数秒間うっすらと感じることができる。

が「人間の視覚受容器は刺激の強度が微細にゆっくりと変化する場合には、興奮が起こらないのではないか」と推論していることをあげ(p.82)、色彩明滅現象を説明しています(図2-5-8)。

2-5-6 同化現象

2-5-7 ネオンカラー効果

2-5-8 色彩明滅現象
中央の黒い点を凝視していると四方のグラデーションの円形の色・かたちが明滅する。

Exercise 6

色の対比実験：色相対比・明度対比・縁辺対比

色相対比と明度対比の効果が現れる図と縁辺対比の効果が表れる図を作成しなさい。

条件

- 色相対比：効果（見た目の色差）がよく現れるように工夫すること。色、図形の表現は、自由。
- 明度対比：効果（見た目の明度差）がよく現れるように工夫すること。色、図形の表現は、自由。
- 縁辺対比：10段階のグレースケールにすること。図形の大きさは任意に定めること。図形の表現は、効果がよく現れるように配慮した上で自由。
- それぞれ20cm×20cmの正方形の中に収めること。

使用する用具・用材

- 製図用具一式（p.10参照）
- 着彩用具一式（p.11参照）
- 用紙：ケント紙

Advice 色相対比と明度対比

- ☐ 色相対比と明度対比では、背景となる2色を作り、その中間となる色を対比する色とします。
- ☐ 背景となる2色の色差が大きいと効果が弱くなります。色相対比の場合、背景となる2色を混ぜただけでは彩度がやや低くなる場合があります。
- ☐ 色相対比は、背景の2色と対比する色の明度と彩度は同じ値になるように注意します。明度対比は、色相と彩度が同じ値になるようにします。色見本帳のマンセル値を参考にしながら色を作りましょう。

Advice 縁辺対比

- ☐ 等間隔に変化する10段階のグレースケールを作るときは、明度差が異なる15～20段階の灰色を色サンプルとして作成し、変化を見比べながら10色を選びましょう。
- ☐ 図のアイデアは様々考えられますが、縁辺対比は幾何学的な図形にしたほうがその効果を認識することができます。
- ☐ 縁辺対比は、1色1色むらなく平塗りしなければ、その効果が現れません。緻密な作業が要求されますが、根気強く塗り分けましょう。

Student Work

色相対比

水色と緑を背景の2色とし、その中間の青緑を対比する色としています。水色の背景に囲まれた青緑はやや緑を帯びて知覚され、緑の背景に囲まれた青緑はやや青を帯びて知覚されます。やや塗りむらが気になりますが、色相対比の効果は確認することができます。

色相対比

赤紫と橙を背景の2色とし、その中間の赤に近いピンク色を対比する色としています。色相差が大きいためか、色相対比としての効果は弱くなっています。背景となる色は明度の差があるため、明度対比の効果が現れています。色相対比の場合、背景となる2色の明度と彩度を同じ値にしておかなければ、色相対比の効果を確認することができません。

第 2 章 色を学ぶ

明度対比

明るい灰色と暗い灰色を背景に、その中間明度の灰色を対比する色としています。明度対比の効果をはっきり確認することができます。対比する灰色が2色の背景を横断するように描かれ、対比する色が同じ色であることも確認することができ、秀逸な図案です。複雑な図案ですが塗りむらがなく丁寧に仕上がっています。画面中央に指を置いて、対比する色を分断して見ると明度対比の効果がよりはっきり現れます。

明度対比

明度の異なる青色を背景に、その中間明度の青色を対比する色としています。太陽と月を描いた図案で、明度対比によって月のほうが明るい色に見えるアイデアが印象的です。塗りむらがなく丁寧に仕上がっています。

縁辺対比

明度が段階的に変化する灰色群を隣接して配列した場合に、隣接する境界付近において暗いほうはより暗く、明るいほうはより明るく見える縁辺対比の効果をよく理解し作図していることがわかります。灰色同士の接している辺が正確な直線になっていると、縁辺対比の効果がより高くなります。

縁辺対比

扇形に同心円状のグレースケールを表現しています。やや塗りむらが目立つものの烏口コンパスを使い丁寧に塗り分けられています。図案としては主観的輪郭にもなっており、画面中央に四角形が浮かび上がって見えます。

第3章

レイアウトを学ぶ

Lecture 3-1 文字の構成と配置

情報を揃える

　現在、書籍の多くは、パーソナルコンピュータで編集・レイアウトの作業を行うDTPによって作られています。書籍だけでなく、チラシやポスター、名刺などもパーソナルコンピュータでレイアウト作業（組版）をすることが一般的になっています。

　レイアウト作業を支援するソフトウェアも今では高機能化し、直感的で自由なレイアウトができるようになりました。しかし、自由度が高いため、文字のかたちや大きさがばらばらで、読みにくくなったり、伝えるべき情報を見すごしてしまったりするようなレイアウトもよく目にします。本章では、読みやすく、よく伝わるレイアウトにするために「文字の構成と配置」の基本的なルールの習得を目的としています。

　また、コンピュータ上で文字と文字の間（字間）や行と行の間（行間）を調整する作業をしていると、コンピュータの画面とプリントアウトされたものが数値的には合っていても、見た目の上で感覚的な差異が生じることがあります。プリントアウト結果を予測しながら調整することは、簡単そうで意外に難しく、経験を必要とします。ここでの演習課題では、あえて直接、紙面上に手作業で文字を「配置」します。その感覚は、今後、DTPで作業する際も役に立つはずです。

　レイアウト（layout）とは、物事を所定の場所に割り付ける行為です。空間的な配置を示す場合もありますが、本章では2次元の画面や紙面について説明します。

　紙面におけるビジュアルコミュニケーションで用いられる要素には、文字、図形、色、画像などがあり、それらをレイアウトする際にもっとも基本的な手法は「揃える」ことです。各要素を一定の秩序で整然と並べる手段として代表的なものに「左揃え」「中央揃え」「右揃え」があります（図3-1-1）。それ以外にも「色を揃える」「余白を揃える」「位置を揃える」「書体を揃える」など、様々な「揃える」手段があります。

　ただし見た目の秩序を表現するためだけでなく、「情報」の伝達に配慮する必要があります。「情報」とは文字、符号、数値などのデータがわかりやすく整理された状態を指します。文字や図形がきれいに並べられていても、内容を読みとることが困難であったら「情報」とはいえません。

　視覚情報をまとめる作業はデータを整理し、内容を見極め、分類し、優先順位を設けることから始まります。完成品が実際に使用される状況と受け手を想定し、まずどこを目立たせ、どのように視点を誘導し、何を理解させるのか。意識的に工夫し、幾度もシミュレーションを重ねる必要があります。

　このように情報を整理していくことで構成する各要素に、なぜそこにあるのか、なぜその大きさなのか、なぜその色なのか、それぞれの関係性に根拠と必然性が生まれ、受け手に「情報」をスムーズに伝えるレイアウトができるようになります。

　もちろんレイアウトデザインを行う際には制

作者の独創的なアイデアも大切です。しかし、とくに文字を扱うコミュニケーションの場合には、これまで人間が培ってきた文化、慣習やルールに従うことがとても重要になります。感性にだけ頼った配置をするのではなく、表現する内容に応じたルールや、各要素の関係性を考慮したレイアウトをするように心がけましょう。

またレイアウトデザインの経験が浅い人ほど「見た目の奇抜さ」に捉われがちですが、それはレイアウトデザインの表層的な一面にすぎません。データを整理し関連付けて配置するだけでも客観性のある美しさを得られます。「伝わりやすさ」を優先し、知識と経験を積みながら独自のレイアウトのルールを構築することで「印象的なレイアウト」を自ずと表現できるようになるでしょう。

伝わらない表現は視覚情報とはいえません。「揃える」ことは「情報をわかりやすく伝える」ための手段なのです。

3-1-1 左揃え、中央揃え、右揃え

Exercise 7

幾何学図形を揃える

以下の6種の図形を、中央揃えで、均一の間隔に見えるように配置しなさい。

条件

- 6種の図形は「●▲■▽∪」の順で並べること。
- それぞれ20cm×20cmの正方形の中に収めること。

使用する用具・用材

- 貼り込み作業用具一式（p.12参照）
- 用紙：ケント紙

Advice

- □ 与えられた6種の図形は、それぞれ文字の形をモチーフにしています。文字には言語や書体の種類により様々な形態がありますが、いくつかの図形に置き換えることができます。

- □ 文字の細部にとらわれると揃えるための基準が判別しにくくなり、水平、垂直の感覚も失いやすいので、このような簡単な図形から揃える感覚を養いましょう。

Advice 6種類の図形を並べる方法

1. ケント紙に四角形の高さに合わせた上下2本の基準線を水平に鉛筆で薄く引き、その上にコピーした図形を並べるようにします。図形を切りとる際には1〜2mm程度の余白をとります。

2. 「均一の間隔」といってもかたちの異なる図形の間にできる空き領域は同一にはならず、定規によって測ることができません。自分の目と感覚をたよりに均一に見えるように調整します。

3. まずは、隣り合う図形を3つずつの単位で見ていくとよいでしょう。図形と余白から生まれる「地と図」の関係性を捉えます。とくに、三角形、円形の周囲にある空き領域の詰め方がポイントになります。

4. 四角形に比べ、三角形や円形は若干大きくなっています。三角形は下部の基準線に合わせ、先端が上部の基準線から出るように配置し、円形は上下の基準線から均等に出るように配置します。

5. ペーパーセメントであれば、貼ったりはがしたり何度でも繰り返すことができます。ピンセットで図形を動かしながら、納得がいくまで繰り返し調整しましょう。

Student Work

多くの学生が円形と三角形の詰め方で苦労していました。2つの図形の関係だけではなく、その周囲の図形との関係性も見ていくと答えが見出せると思います。左の作例では中央部分の詰め方に対して左端の円形と三角形の間が若干空いて見えています。

Lecture 3-2 書体を選ぶ

文字の歴史

　私たちは言葉と文字を使用して人々とコミュニケーションをします。中でも文字の読み書きは必要不可欠な技能であり、日常生活にとってどんなに重要であるかは、あえていうまでもありません。文字が人類の文明にもたらしてきた恩恵は計り知れないほど大きいのです。

　レイアウト作業においては、その技術をビジュアルコミュニケーションの術として巧みに操る必要があります。文字を理解し、1文字1文字に注意を払いながら紙面に文字を置いていく感覚を養いましょう。

　文字の起源、歴史については諸説あるものの、私たちが日常的に使用している文字には数千年という長い歴史があることは確かです。表音文字が誕生する以前の情報の記録方法としては、皮や石などに刻まれた傷であったり、縄の結び方を用いた結縄、絵記号（ピクトグラフィー）がありました（図3-2-1、3-2-2）。

　私たち日本人が使用している漢字の起源は中国で発見された甲骨文字で、現在のところ紀元前14世紀頃のものから残っています。中国から日本に漢字が伝来したのは4世紀頃。それまで文字を使用してこなかった日本人は、日本の固有の言葉と結び付けた漢字の利用法を生み出しています。すなわち日本語の音を表記するために作られた「万葉仮名」や、日本独自の漢字「国字」です。万葉仮名は漢字本来の意味を無視して、漢字の音や訓を表音文字として用いた当て字でした。その後、平安時代に漢字をもとに書きやすくした「ひらがな」（図3-2-3）、漢

3-2-1 インカのキープ
キープ（Quipu、khipu）は、ケチュア語で「結び目」を意味する。南米のインカ帝国で用いられていた紐に結び目を付けて情報を伝達する手段。結び目を作ることで表現するため、「結縄」ともよばれる。

3-2-2 エジプトのヒエログリフ
ナルメル・パレット。一部は純粋な絵文字、一部は表音化されたエジプト・ヒエログリフの初期のもの（紀元前3100年頃）。

字の一部分をもとに「カタカナ」が作られたと考えられています（図3-2-4）。

日本語以外で親しみの深いアルファベットの起源はギリシャ文字で、さらにフェニキア文字にさかのぼることができます。初期のアルファベットは紀元前1700年から紀元前1500年頃に地中海世界で発達したと考えられています。

文字は独自の文化と精神性を支えるのに欠かせない情報伝達手段として発達してきました。「人類文明の発展は文字の進化とともにあった」といっても過言ではありません。

数千年にわたり連綿と受け継がれてきた文明の上に現在の私たちがとり組むレイアウトデザインがあるという意識をもって、文字に触れ、文字を深く理解していきましょう。

先	和	良	也	末	波	奈	太	左	加	安
ん	わ	ら	や	ま	は	な	た	さ	か	あ
	為	利		美	比	仁	知	之	幾	以
	ゐ	り		み	ひ	に	ち	し	き	い
		留	由	武	不	奴	川	寸	久	宇
		る	ゆ	む	ふ	ぬ	つ	す	く	う
	恵	礼		女	部	祢	天	世	計	衣
	ゑ	れ		め	へ	ね	て	せ	け	え
	遠	呂	与	毛	保	乃	止	曽	己	於
	を	ろ	よ	も	ほ	の	と	そ	こ	お

3-2-3 ひらがなの成り立ち

V	和	良	也	末	八	奈	多	散	加	阿
ン	ワ	ラ	ヤ	マ	ハ	ナ	タ	サ	カ	ア
	井	利		三	比	二	千	之	幾	伊
	ヰ	リ		ミ	ヒ	ニ	チ	シ	キ	イ
		流	由	牟	不	奴	州	須	久	宇
		ル	ユ	ム	フ	ヌ	ツ	ス	ク	ウ
	恵	礼		女	部	祢	天	世	介	江
	エ	レ		メ	ヘ	ネ	テ	セ	ケ	エ
	乎	呂	与	毛	保	乃	止	曽	己	於
	ヲ	ロ	ヨ	モ	ホ	ノ	ト	ソ	コ	オ

3-2-4 カタカナの成り立ち

文字の種類

多様な文字体系の中で、普段私たちが接している文字には欧文と和文の2種類があります。そしてそれらの文字を表記するとき、一定の様式、法則に従って文字のかたちを表現します。それを書体（typeface）といいます。

まず、欧文書体は大きく2つの種類に分けることができます。1つは「セリフ体（ローマン体）」（図3-2-5）、もう1つは「サンセリフ体（グロテスク体）」です（図3-2-6）。セリフとは和文書体のウロコやハネにあたる文字のストローク（画線）の端にある飾りを指し（図3-2-7）、サンセリフ（sans-serif）はフランス語で「セリフがない」という意味です。

日本語の表記体系としては漢字、ひらがな、カタカナ、ローマ字があり、和文書体は欧文と同様に大きく2種類に分けられ、セリフ体に相応する「明朝体」とサンセリフ体に相応する「ゴシック体（ゴチック体）」があります。

明朝体は木版印刷や活版印刷における印刷用の書体として、明代（1368-1644年）の中国で生まれました。その起源は楷書（手書き書体）でしたが、形状が複雑な楷書は彫るのに手間がかかるため、それを彫刻しやすい宋朝体、さらにはより直線的な明朝体へと洗練させていきました。

明朝体は、縦画に対して横画は細く、横画の終わりのウロコ、縦画のハネ、左右のハライなど、伝統的な楷書の流麗さを残す書体です（図3-2-8）。

ゴシック体はサンセリフ系欧文書体を参考に、19世紀末日本で製作された和文書体です。ゴシック体の特徴は縦画と横画の太さが均一で角ばっており、ウロコやハネがありません。現代的で強い印象を与える書体です（図3-2-9）。

3-2-7　明朝体を構成する部品（エレメント）

Type　TimesNewRoman

3-2-5　セリフ体
ストロークに抑揚があり、セリフが付いてる。

Type　Helvetica

3-2-6　サンセリフ体
ストロークが均一、セリフがない。

文字　リュウミン

3-2-8　明朝体
ストロークに抑揚があり、ハネ、ハライ、ウロコがある。

文字　中ゴシックBBB

3-2-9　ゴシック体
ストロークが均一、ハネ、ハライ、ウロコがない。

欧文書体においてゴシック体（Gothic Type）とは、一般的に中世風の装飾文字ブラックレター（Blackletter）を指す呼び名なので、和文書体のゴシック体とはまったく印象の異なる書体なので注意が必要です（図3-2-10）。

和文書体のゴシック体の名称のルーツは、アメリカのボストン活字・鉛版鋳造会社（Boston Type & Stereotype Foundry）が1837年に発行した書体見本帳に掲載された「Gothic」と名付けたサンセリフ系の書体にあると考えられています。また、中国の「黒体（ヘイティ）」というゴシック体に似た書体は、日本から逆輸入された漢字書体です。

Blackletter

3-2-10　ブラックレター

書体の選び方

書体には明朝体、ゴシック体以外にも数え切れないほど多くの種類があります。使用する目的に従って、書体を見極めるためには知識と経験が必要なのですが、もっとも大切なことを一言でいうのなら、書体選びの基準は「装飾性」よりも「読みやすさ」にあります。スムースに正しく伝える必要のある文字情報の場合は、「視認性」「可読性」を基準に書体選びをしましょう。

視認性とは、目で見たときの確認のしやすさをさします。背景や周辺との関係性において色、かたち、大きさが際立っている度合いをいいます。可読性とは、読みやすさの度合いです。読み取る速度が速く、なおかつ連続して容易に読み続けられることをいいます。「視認性」と「可読性」が配慮された紙面設計が全体の「読みやすさ」につながります。

まず書籍の紙面を想定し、その名称を覚えることから始めましょう（図3-2-11）。

本の大きさ、サイズのことを「判型」といい、A4判、A5判、四六判など、用途によって使い分けます。紙面で文章や図版を配置した図のピンクの範囲を「版面（はんづら）」とよびます。本を見開きにしたときの綴じられた部分を「ノド」、ノドから版面までの余白を「ノドアキ」とよびます。ノド以外の三方の紙の切り口を「小口（こぐち）」とよび、それぞれ「天」「地」「小口」とよびます。

版面と外側の余白（マージン：margin）との関係性が紙面の印象を決定付けます。余白の面積が広くなるほど上品で落ち着いた印象になりますが、判型に対して収めなければならない情報量が多い場合は、十分な余白が得られないのでとくに適切な書体選びが必要になります。

版面に文章を配置する際の区切りを「段」、2つ以上に区切る場合の段と段の間の余白を「段間（だんかん）」とよびます。版面を構成する文字の要素でもっとも目立たせるのは「タイトル」です。導入文の「リード」も本文よりもやや目立たせます。「見出し」は文章や記事の要点を簡潔に要約したもので、本文を読み進めるリズム感にとても重要な要素となります。「キャプション」

は図版に添えられる説明文のことで、本文よりも小さいサイズにします。

「柱」は章タイトルや節タイトルなどを明記する部分です。ここでは奇数ページのみに柱を据える「片柱」にしています。「両柱」の場合は、偶数ページに章タイトル（比重の大きい見出し）、奇数ページに節のタイトル（比重の小さい見出し）を入れます。雑誌では両柱ともに誌名が入ることもあります。「ノンブル」はページ番号のことです。左右ページで対象になる位置に配置します。柱とノンブルは検索性を高めるために紙面の余白部分に配置し、視認性を高くします。

3-2-11　紙面を構成する各要素の名称
版面と外側の余白との関係性が紙面の印象を決定付けます。余白の面積が広くなるほど上品で落ち着いた印象になります。

長い文章には明朝体

明朝体は伝統的で落ち着いた印象を与え、長い文章を読むことに適しています。とくに日本語本来の使用法「縦書き」で使用すると目を疲れさせず読みやすいので、書籍、小説、新聞など「可読性」が求められる本文に多く用いられています。

見出しにはゴシック体

ゴシック体は力強く存在感があり「視認性」が高いので、文章を区切るタイトルや見出しに使用することで文章の構成がわかりやすく、読みやすくなります。タイトルや見出しは、本文より大きいサイズや太い書体を用いることでより目立たせることができます。本文を明朝体、見出しをゴシック体にすることは、和文書体の基本的な使い方として活版印刷の頃より用いられ定着しています。

紙面を現代的な印象にしたい場合はゴシック体で本文を組むこともありますが、その場合は細い書体を選びます。理由は明朝体、ゴシック体どちらにも共通し、太い書体で組まれた長文は地の余白に対して黒が占める面積が大きくなり、眼を疲労させ可読性を損なう恐れがあるからです（図3-2-12）。

同じ印刷物だとしてもポスターのように文字数が少なく、見る対象がある程度の距離をもつと想定される場合は、明朝体、ゴシック体にかかわらず大きく太い文字を用います。またテレビや、ウェブなどモニター上では、表示に制限があり明朝体では読みづらくなるので、ゴシック体を使用するほうが望ましいとされています。

和欧混植による文字組み

パソコンで文字を入力して文章を作成するとき、とくに意識せずに和文書体のみで文字を組んでいると思います。しかし文章中に欧文が混

3-2-12 太い書体で組まれた文章
左：標準的な太さの明朝体で組まれた文章、中：太い明朝体で組まれた文章、右：太いゴシック体で組まれた文章

在する場合は気を付けなければならないことがあります。

　和文書体には通常、英数字が含まれていますが、もともと和文中の記号として設計されているもので欧文を組むためには設計されていないのです。そのため和文書体で組まれた欧文にはぎこちなさが生じてしまいます。

　そこで、和文に混在した欧文を整え、可読性を高めるためには和文書体と欧文書体を組み合わせた「和欧混植」の手法が必要になります。例えば明朝系であれば「Times」「Garamond」などのセリフ系の書体、ゴシック系であれば「Helvetica」「Arial」などのサンセリフ系の書体と組み合わせます。本書の本文は「リュウミン Pro M-KL」と「Garamond Pro Regular」の組み合わせで組まれています。

　書体の組み合わせに明確なルールはありませんが、次のことに気を付けて選定します。

1. ハネ、ハライなど書体のデザインが近いものを選ぶ。
2. 太さ（ウエイト）が近いものを選ぶ。

さらに次の調整が必要です（図3-2-13）。

1. 同じサイズでも欧文書体は和文書体に比べ小さいので、若干大きいサイズにする。
2. 和文と欧文のベースラインがずれるので調整し揃える。
3. 和文と欧文の間には若干のスペースがあったほうが読みやすい。基本は和文文字サイズの4分の1のアキである。

　以上の細かな設定はDTPソフトウェアで行うことができます。Adobe Illustrator、In Designにおいては「合成フォント」の設定を用います。「フォント」は、本来は同じサイズ・同じデザインの金属活字の一揃いを示しますが、現在では「書体データ」という意味で使われています。

　性質の違う書体を組み合わせて調和させるので、書体の選定や微調整などには知識や経験が必要とされます。とくに文章を扱うエディトリアルデザイナーには必要な技術です。

日本語と Alphabet の表現
リュウミン M-KL のみ調整なし

日本語と Alphabet の表現
リュウミン M-K L + Garamond Regular (118% 拡大)

日本語と Alphabet の表現
新ゴ Pro M のみ調整なし

日本語と Alphabet の表現
新ゴ Pro M + Gill Sans Regular (125% 拡大)

3-2-13 和欧混植

装飾性の強い書体は安易に使用しない

　情報伝達においては「視認性」と「可読性」が考慮された「読みやすさ」が優先されます。書かれた内容を印象的にしようとして装飾性の高い飾り文字、または手書き風文字などを多用することは避けなければなりません。ほとんどの場合、書体のデザインに気をとられ読みにくいものとなります。特徴のある書体は本文や長い文章での使用は避け、タイトルや見出しでの使用にとどめるか、デザイン上の装飾的なアクセントとして用います。また安易に使用すると

画面から緊張感が失われるので、稚拙に見えてしまうこともあります。デザイン上の意図が明快で使用する書体の完成度が高い場合を除き、文字を意識せずにスムースに読み進められるスタンダードな書体を選びます（図3-2-14）。例えば本文用の明朝体であれば「リュウミン」、見出し用のゴシック体であれば「見出しゴMB31」などがあげられます。本書の本文には「リュウミンPro M-KL」、小見出しには「ゴシックMB101 M」を使用しています。

書体選びは時間をかけて慎重に行わなければなりません。そのためには多くの書体を知り、実際にパーソナルコンピュータ用のフォントとしてもっている必要があります。そして、どのような使用方法があるのか普段から身の回りの書籍や雑誌に注意を払い、好きな書体やその組み合わせ方を見つけ、レイアウトソフトウェアを使って実際に再現してみるといったトレーニングを重ねるとよいでしょう。

3-2-14　書体の違いによる読みやすさの違い
左：装飾的な書体を多用し、読みづらくなってしまった紙面。
右：タイトル以外は、スタンダードな書体で組まれた紙面。本文「リュウミン Pro」、見出し「見出しゴ MB31」。

Lecture 3-3 文字を組む

文章を読みやすく揃える

長い文章（本文）にふさわしい文字組みをするためには、文字を扱う単位とルールを学ばなければなりません。これは活版印刷の時代から受け継がれた伝統的な文字を揃える方法論が基準となった考え方で、このような文字や図版のレイアウト作業を「組版（くみはん）」といいます。現代のDTP環境においても、このルールに基づいた設計がされています（図3-3-1, 3-3-2）。

3-3-1 和文書体の構造

仮想ボディ
目には見えない「正方形の基準枠」。文字のサイズは仮想ボディのサイズで示される。文字は仮想ボディの内側で構成されている。

字面
文字がデザインされている領域、仮想ボディの内側に構成されている。仮想ボディと字面（じづら）に空き領域があることで文字を並べたときに空間（字間）が生まれ、文字と文字は接しないが見た目上、不自然な領域も生まれる。そのため、快適に文字を読ませるためには1文字ずつ字間の微調整が必要になる。

3-3-2 欧文書体の構造

「欧文書体」には複数の基準線が存在し、アルファベットには「大文字」と「小文字」がある。欧文書体のボディは、同じ幅で設定されておらず文字ごとにボディの幅が異なる。

文字のサイズ

文字のサイズを表す単位には「ポイント」と「級」があります。「ポイント（pt）」は欧米の出版に用いられる長さ単位で、文字のサイズ以外にも余白や罫線など版面の構成要素の長さを表すのにも使われます。1ポイントは72分の1インチ（0.352777…mm）となります。レイアウトソフトウェアなどにおいては標準となる単位です。

一方、日本において用いられる単位は「級（Q）」で、これはQuarter（4分の1）の頭文字で、1級は4分の1ミリ（0.25mm）となります。また「字送り」「行送り」の単位には「歯（H）」が用いられ、移動量を「歯送り」といいます。長さは1級と同じ、1歯0.25mmとなり、級数制はメートル法を基準にしているので日本においては計算上の利便性が高いといえます（図3-3-3）。

現在「ポイント」と「級」両方が使われているので2つの単位について理解しておく必要がありますが、日本語で文字組みをする場合にはやはり「級」が適しています（図3-3-4）。

使用する書体のサイズに決まりはありませんが、使用される媒体によって読みやすいサイズの基準があります。

- 単行本：13Q
- 文庫本：12Q
- 雑誌、カタログ：11〜13Q

実際は紙面のサイズや文字のデザイン、行間や字間との相関関係で読みやすさを検討します。同じサイズでも書体によって見え方が大きく変わります。また、ファミリーとよばれるウエイト（太さ）を段階的に変化させたグループをもつ書体では、サイズが同じでもウエイトによって字面の大きさが変わります。サイズの数値に頼らず、自分の目で見て適切な大きさを判断するようにしましょう（図3-3-5）。

「和文書体」では「欧文書体」を含む4種の文字を使います。同じ書体、同じサイズの「漢

ポイント（pt） 欧米の印刷媒体、WEB媒体において使用される単位

$$1pt = 1/72 in ≒ 0.3528 mm$$
（1インチ 25.4mm）　（0.352777…mm）

級（Q） 日本の印刷媒体においては級とポイントが併用されている

$$1Q = 1/4 mm = 0.25 mm$$

1mm　　　　　　　　　　4Q　　1mm = 4Q
　　　　　1/4mm=　　　　　　　5mm = 20Q
　　　　　0.25mm= 1Q　　　　 10mm = 40Q

3-3-3　文字サイズの単位

字・ひらがな・カタカナ・アルファベット（大文字、小文字）／数字」であっても、実際の文字の大きさが異なります。書体にもよりますがたいていの場合、漢字は大きく、ひらがな、カタカナ、アルファベット、数字の順序で小さくなります（図3-3-1）。

和文に欧文が混在した文章を扱うときには、和文書体に組み込まれているアルファベットは使わないようにしましょう。英数字もまた欧文書体を用いたほうがきれいに表現できます。基本となる和文書体とデザインの似た欧文書体を選び出し、大きさや高さの微調整をして使用します。

級
1Q ≒ 0.7086pt

ポイント
1pt ≒ 1.4111Q

7Q	1.75mm	4.96pt
7.5Q	1.87mm	5.31pt
8Q	2.12mm	5.67pt
9Q	2.25mm	6.38pt
10Q	2.5mm	7.09pt
13Q	3.25mm	9.21pt
16Q	4mm	11.34pt
24Q	6mm	17.01pt
32Q	8mm	22.68pt
60Q	15mm	42.52pt
80Q	20mm	56.69pt
100Q	25mm	70.87pt

3-3-4 級・ポイント換算（実寸）

第3章 レイアウトを学ぶ

リュウミン Pro L-KL 11Q

中ゴシック BBB Pr6 M 11Q

小塚明朝 Pro R 11Q

新ゴ Pr6 R 11Q

| リュウミン | 中ゴシックBBB | 小塚明朝 | 新ゴ |

リュウミン ファミリー

| L ライト | R レギュラー | M メジュウム | B ボールド | EB エクストラ・ボールド | H ヘヴィ | EH エクストラ・ヘヴィ | U ウルトラ |

3-3-5 同じサイズでも書体によって見た目の大きさが変化する

87

行間、行長

文章の行と行の間隔を「行間」、1行の長さ(文字数)を「行長」といいます。この2つは文章の印象を大きく左右しますので、目で追って読む際のリズム感と心地よさを考えながら適切な設定をしなければなりません(図3-3-6, 3-3-7)。

文芸系の文章、例えば詩や歌、あるいは雑誌や広告のコピー、リードなど、文章にも様々あります。文字組みをする際には、まずとり扱う文章の内容を理解し、使用する用途や目的に応じて、読者にどのように読んでもらいたいのかを客観的視点で考えながら設定します(図3-3-8)。

行間と行送りの単位
歯(H)
1H = 1Q = 0.25mm

級と歯の単位を使って文字組を行う。

行間、行送り、文字のサイズは以下の関係にある。

行送り＝文字のサイズ＋行間
行間＝行送り－文字サイズ

横組み　級数20Q　行送り30H

行送り30H

あさ、眼をさますときの気持は、面白い。かくれんぼのとき、押入れの真っ暗い中に、じっと、しゃがんで隠れていて、突然、でこち

文字のサイズ20Q
行間10H

縦組み　級数20Q　行送り30H

行送り30H

あさ、眼をさますときの気持は、面白い。かくれんぼのとき、押入れの真っ暗い中に、じっと、しゃがんで隠れていて、突然、でこち

行間10H
文字のサイズ20Q

行送りは、隣り合う行の基準位置から次の行の基準位置への距離。設定方法は、幾通りかあるがここでは、仮想ボディの右から次の行の仮想ボディの右(縦組み)、仮想ボディの上から次の行の仮想ボディの上(横組み)を基準位置としている。

3-3-6　行間と行送りの単位

第3章　レイアウトを学ぶ

あさ、眼をさますときの気持は、面白い。かくれんぼのとき、押入れの真っ暗い中に、じっと、しゃがんで隠れていて、突然、でこちゃんに、がらっと襖ふすまをあけられ、日の光がどっと来て、でこちゃんに、「見つけた！」と大声で言われて、まぶしさ、それから、へんな間の悪さ、それから、胸がどきどきして、着物のまえを合せたりして、ちょっと、てれくさく、押入れから出て来て、急にむかむか腹立たしく、あの感じ、いや、ちがう、あの感じでもない、なんだか、もっとやりきれない。

縦組み　級数13Q　行送り17H
行間が詰まりすぎているため読みづらい。

あさ、眼をさますときの気持は、面白い。かくれんぼのとき、押入れの真っ暗い中に、じっと、しゃがんで隠れていて、突然、でこちゃんに、がらっと襖ふすまをあけられ、日の光がどっと来て、でこちゃんに、「見つけた！」と大声で言われて、まぶしさ、それから、へんな間の悪さ、それから、胸がどきどきして、着物のまえを合せたりして、ちょっと、てれくさく、押入れから出て来て、

縦組み　級数13Q　行送り23H
行間をゆったりとり、読みやすくする。

　あさ、眼をさますときの気持は、面白い。かくれんぼのとき、押入れの真っ暗い中に、じっと、しゃがんで隠れていて、突然、でこちゃんに、がらっと襖ふすまをあけられ、日の光がどっと来て、でこちゃんに、「見つけた！」と大声で言われて、まぶしさ、それから、へんな間の悪さ、それから、胸がどきどきして、着物のまえを合せたりして、ちょっと、てれくさく、押入れから出て来て、急にむかむか腹立たしく、あの感じ、いや、ちがう、あの感じでもない、なんだか、もっとやりきれない。

横組み　級数13Q　行送り17H
行間が詰まりすぎのため縦方向にも読める。

　あさ、眼をさますときの気持は、面白い。かくれんぼのとき、押入れの真っ暗い中に、じっと、しゃがんで隠れていて、突然、でこちゃんに、がらっと襖ふすまをあけられ、日の光がどっと来て、でこちゃんに、「見つけた！」と大声で言われて、まぶしさ、それから、へんな間の悪さ、それから、胸がどきどきして、着物のまえを合せたりして、ち

横組み　級数13Q　行送り24H
行間を広げることにより可読性がよくなる。

3-3-7　行間と行送りによる見え方の違い

89

あさ、眼をさますときの気持は、面白い。かくれんぼのとき、押入れの真っ暗い中に、じっと、しゃがんで隠れていて、突然、でこちゃんに、がらっと襖ふすまをあけられ、日の光がどっと来て、でこちゃんに、「見つけた！」と大声で言われて、まぶしさ、それから、へんな間の悪さ、それから、胸がどきどきして、着物のまえを合せたりして、ちょっと、てれくさく、押入れから出て来て、急にむかむか腹立たしく、あの感じ、いや、ちがう、

級数 13Q　行送り 19.5H　1行 12 文字
行長が短いと読みづらい。

　あさ、眼をさますときの気持は、面白い。かくれんぼのとき、押入れの真っ暗い中に、じっと、しゃがんで隠れていて、突然、でこちゃんに、がらっと襖ふすまをあけられ、日の光がどっと来て、でこちゃんに、「見つけた！」と大声で言われて、まぶしさ、それから、へんな間の悪さ、それから、胸がどきどきして、着物のまえを合せたりして、ちょっと、てれくさく、押入れから出て来て、急にむかむか腹立たしく、あの感じ、いや、ちがう、あの感じでもない、なんだか、もっとやりきれない。

級数 13Q　行送り 19.5H　1行 20 文字
無理なく読むことができる標準的な行長。

　あさ、眼をさますときの気持は、面白い。かくれんぼのとき、押入れの真っ暗い中に、じっと、しゃがんで隠れていて、突然、でこちゃんに、がらっと襖ふすまをあけられ、日の光がどっと来て、でこちゃんに、「見つけた！」と大声で言われて、まぶしさ、それから、へんな間の悪さ、それから、胸がどきどきして、着物のまえを合せたりして、ちょっと、てれくさく、押入れから出て来て、急にむかむか腹立たしく、あの感じ、いや、ちがう、あの感じでもない、なんだか、もっとやりきれない。

級数 13Q　行送り 19.5H　1行 42 文字
行長が長すぎると可読性が落ちる。

上の3つの文字組は「級数 13Q　行送り 19.5H」で同じ設定だが、行長が短すぎても長すぎても読みづらくなることがわかる。

　あさ、眼をさますときの気持は、面白い。かくれんぼのとき、押入れの真っ暗い中に、じっと、しゃがんで隠れていて、突然、でこちゃんに、がらっと襖ふすまをあけられ、日の光がどっと来て、でこちゃんに、「見つけた！」と大声で言われて、まぶしさ、それから、へんな間の悪さ、それから、胸がどきどきして、着物のまえを合せたりして、ちょっと、てれくさく、押入れから出て来て、急にむかむか腹立たしく、あの感じ、いや、ちがう、あの感じでもない、なんだか、もっとやりきれない。

数 13Q　行送り 25H　1行 42 文字
行長が長い場合は、行間を空けることで可読性を改善できる。

3-3-8　行間と行長の関係

90

文字詰め

　行間、行長に加え文字と文字の間隔、「字間」の設定もまた読みやすい文章を組むのに必要不可欠です。これを「文字詰め」といいます。ベタ組、均等詰め、均等空き、プロポーショナル詰めの4種類を基本とし、必要であればさらに微調整を施して整えていきます（図3-3-9）。

文字の微調整・加工

　文字詰めにおいて字間を調整することをすでに述べましたが、さらに細かく1文字1文字を見ていくと字間や文字の高さ、大きさなどに多少のばらつきがあることに気づきます。

　長い文章で文字のサイズも小さければ、1文字ずつ調整する必要はありませんが、雑誌、広告の見出しやコピー、名刺の名前など、紙面の中で独立した存在感が必要な文字列にはとくに気を配りましょう。

　基本的な文字詰めでは処理しきれない文字の微調整と加工の技術は、制作者の経験値、バランス感覚に頼る部分が大きく、正解を示すことはできません（p.93 参照）。

美しい文字

ベタ組：隣り合う文字の仮想ボディの間に隙間を作らない並べ方。

美しい文字

均等詰め：隣り合う文字の仮想ボディの間を均等に詰める並べ方。

美 し い 文 字

均等空き：隣り合う文字の仮想ボディの間を均等に空ける並べ方。

美しい文字

プロポーショナル詰め：文字ごとに異なる文字幅に合わせて間隔を詰める並べ方。

3-3-9　ベタ組、均等詰め、均等空き、プロポーショナル詰め

Exercise 8

文字を揃える：縦組みと横組み

「Typography」は横組み、「デザインの基礎」は縦組みで、字間が均等に見えるように配置しなさい。

Typography
デザインの基礎

条件

- それぞれ20cm×20cmの正方形の中に収めること。

使用する用具・用材

- 貼り込み作業用具一式（p.12参照）
- 用紙：ケント紙

Advice 文字を並べる方法

☐ 6種類の図形を並べた方法と同様の手順で作業しますが、単純なかたちの図形とは異なり文字は複雑です。文字と文字の間にできる空き領域のかたちに注意しながら慎重に間隔を決めましょう。欧文書体の文字組みの際には、欧文書体の構造（図3-3-2）を参考にミーンラインも書き加え作業します。

1　和文はすべて仮想ボディをもとに作られているため、ベタ組にすると文字間に不自然な空きができてしまう。

2　文字の種類、仮想ボディと字面から生じる文字と文字の周辺の空き領域。

3　ひらがなの部分「し」「い」の周辺はとくに空きが目立ちます。

4　字と周辺の空間を見ながら間隔や位置を調整します。文字ごとに字間を調整しつつ、「い」が小さく見えるのでサイズを大きくし、ベースラインを下げる。同時に大きくしたぶん文字が太くなるので他の文字に合わせて細く調整する。「し」も若干上がって見えるのでベースラインを下げる。
字間、位置、文字の大きさを調整し、安定感を与える。

未調整

5　詰め気味に調整した例。

6　空け気味に調整した例。

Student Work

Typography

文字の詰め方は、この程度が適当で読みやすく感じますが以下の部分を確認してください。ベースライン、ミーンラインに文字が揃っておらず、とくに最後の「y」は下に落ちています。定規をあてるとよくわかるはずです。また「r」と「a」が若干離れているように感じます。全体の詰め方にもよりますが「T」のように下部に空き領域をもつ文字の場合は次に続く小文字の「y」を食い込ませたほうが自然に見えます。

デザインの基礎

「デザイン」までの詰め方はとてもよいです。ただし「イ」は若干右に傾いていて左にずれているので再調整が必要です。「の」は他よりも小さいので少し拡大コピーして使用したほうがよいでしょう。漢字の部分である「基礎」は画数も多く「デザインの」に比べて黒の占める面積が多くなっているので、もう少し空き領域に余裕をもたせる必要があるように感じます。

Lecture 3-4　グリッドシステムを使ったレイアウト

揃えるための手法、
ガイドラインとグリッドの構造

　ガイドラインとは様々な要素に秩序を与え、揃えるために制作者が作業時に引く補助線で、印刷されない線のことです。

　「主観的輪郭」において人間の視覚は、散らばった対象物の間の何もない空間に仮想線を知覚することを学びました（第1章 p.25）。紙面の上に配置された各要素（文字、図版、余白など）の関係性の中においても同様に、人間は無意識のうちに主観的輪郭を知覚し心理的影響を受けます。よく整理され揃えられた配置は、それだけで見る者に安心感を与え、逆に不安感や動的イメージを演出することもできます。すなわち制作者がガイドラインを作り、揃えていく作業は、主観的輪郭を意図的に操作し、画面全体の配置のバランスを整えていくことなのです（図3-4-1, 3-4-2）。

　揃える要素の最小単位として文字があります。1字1字をつなげて文章を正確に伝達するために、見えない直線に沿った文字列で記します。

　直線上に書かれた文字列は「点」が複数並んだ「線」と捉えることができます。さらに文字列の集合体である文章を1つの塊として捉えた場合は「面」と認識することができます。グリッド構造とは、「面」をある規則に従って反復させていったものです（図3-4-3）。

3-4-1　秩序のない配置

3-4-2　ガイドラインを設けた配置

点
線
面

グリッドの構造

3-4-3 点・線・面・グリッド

グリッドの歴史的背景

紙が発明される以前、石板、粘土板、樹皮など様々なものを使って人類が文章を記録し始めた頃より、ある一定の書式は必要とされてきました。

古代エジプト語のヒエログリフ、デモティック、ギリシャ語を用いて同じ内容の文章が刻まれたロゼッタ・ストーンには段組、余白、といった書式があり、グリッドに仕切られた構図を確認することができます(図3-4-4)。現在の私たちがグリッドとよんでいるものと等しい概念が、紀元前より存在していたことを示しているといえるでしょう。

中世ヨーロッパではキリスト教の広まりとともに聖書の写本を制作するため各地に多くの写字室が設けられ、そこに属する写字生たちは、創造性豊かで、造形的にも美しい文字の表現を生み出していました(図3-4-5)。

15世紀以降、ヨハネス・グーテンベルク(Johannes Gensfleisch zur Laden zum Gutenberg)が発明した活版印刷の技術革新によって文字の組版、管理体系は印刷工の手に委ねられるようになりました。水平・垂直を基本とした活字組みはまさしくグリッドによる情報伝達の手法でしたが、その弊害としてエディトリアルデザインの自由な創造性には制約が生まれました(図3-4-6)。

20世紀に入りドイツで設立されたバウハウスの教師モホリ＝ナジ・ラースローが活版印刷に基づいたグラフィックデザインの実験を試みています。機能主義的な考えから活字の改良を要求し、新しいタイポグラフィーの進むべき道を開拓したことで、エディトリアルデザインのレイアウトの決定権を印刷工からデザイナーの

手に戻すきっかけを作りました。

戦後、スイスのデザイナー、ヨゼフ・ミュラー＝ブロックマン（Josef Müller-Brockmann）が著書 Grid systems in graphic design で唱えた紙面設計の方法論は、これまで人類が連綿と培ってきたグリッドとタイポグラフィーの視覚伝達方法を体系化した1つの到達点といえます（図3-4-7）。

3-4-4 ロゼッタ・ストーン
上段からヒエログリフ、デモティック、ギリシャ語。刻文の内容はエジプト神官たちの決議（前196年）。

3-4-5 ヨハネ福音書
技巧的なアイルランドの装飾文字で書かれた写本（720年頃）。

3-4-6 ピエール・オルタンによるローマン体
紙面デザインに活字彫刻師が大きな影響を与えた（16世紀）。

3-4-7 Grid systems in graphic design（書影）。

97

ガイドラインとグリッドシステムの目的

　グリッドシステムとは格子状に引かれたガイドラインに沿って情報を配置し、揃えることで秩序を導き出す手法です。レイアウトに一定の法則を与えることで可読性、認識、理解の向上を促します。

　レイアウト作業の準備段階でグリッドを用いたテンプレートを準備します。体系的な法則に従ってデザインワークを進めれば、試行錯誤や調整を繰り返す必要がなくなり、乱れのないシンプルな紙面を容易に構築することができます。現在では情報伝達における効果的で信頼性の高い手法として、紙面設計のみならずウェブデザインにおいても必須の基本知識となっています。

　グリッドを用いたテンプレートを反復して使用することで作り手の作業上の利便性は向上し、読み手にとっては、目的の場所をたやすく見つけることができるメリットが生まれます。

グリッドの実際例

　紙面を単純に区切っても使い勝手のよいグリッドは作れません。紙面を構成する要素に配慮し、全体のバランスを考えながら計算によって設計していく必要があります。また、大きなサイズのグリッドよりも、小さなサイズのグリッドを並べたほうが配置方法に様々なバリエーションができます。それでは、グリッドの制作方法を手順を追って紹介します。

1. 判型（A5判、B5判、四六判など）に従って版面のおおまかな大きさをイメージします。ここではA4判チラシ（横組み）の紙面を想定して設計します。チラシ、ポスターなど1枚の印刷物（ペラ物）と書籍のような綴じられた印刷物（ページ物）では、版面の外側の余白のとり方が変わってきます。書籍ではノドに入り込み見えなくなる部分や、ノンブルや柱の位置などを配慮した余白を作る必要があります（p.80、図3-2-11参照）。
2. 使用する構成要素、タイトル、文章、図版等を配置し、レイアウトの方針を検討しながらラフなページの分割を試みます（図3-4-8）。
3. 構成要素の最小単位となる本文の「文字」の種類、大きさ、行間を決めます（図3-4-9）。
4. 1行に収まる文字数を設定しグリッドの幅を決めます（図3-4-9）。
5. 1つのグリッドに収める行数と行送りのサイズからグリッドの高さを決めます（図3-4-9）。

3-4-8 ラフなページ分割

6. グリッドをまたがって配置することもあるので、グリッドとグリッドの間の余白（マージン）のサイズも文字と行間のサイズに揃えて調整します（図3-4-10）。

7. グリッドを文字に揃えていくことで生じた全体のレイアウトのズレを調整します。このようにきちんと設計されたグリッドを作れば、文字や画像の配置が格段に容易になります（図3-4-11）。

グリッドの幅
文字のサイズ11Q × 1行の文字数19文字＝209H
ミリメートルに換算すると209H×0.25㎜＝52.25㎜

使用書体 リュウミン Pro R-KL
文字サイズ 11Q(2.75㎜)
行送り 16.5H(4.125㎜) 行送りの基準位置は仮想ボディの上に設定
行間 5.5H(1.375㎜)

グリッドの高さ
行送りのサイズ16.5H × 行数11行 － 行間サイズ（1行分）5.5H＝176H
ミリメートルに換算すると176H×0.25㎜＝44㎜

3-4-9　グリッドのサイズ

縦のマージン
文字サイズ11Q×2文字＝22H
ミリメートルに換算すると22H×0.25㎜＝5.5㎜

横のマージン
行間5.5H＋文字サイズ11Q＋行間5.5H＝22H
ミリメートルに換算すると22H×0.25㎜＝5.5㎜

3-4-10　グリッドとグリッドのマージン

高田義一郎との出会い。

国立大学町最古の私邸と、見出された文人医師、高田義一郎をめぐって。

「国立にある昭和初期の洋館が取り壊される」という情報が萩原修氏から「国立本店」に届いたのは2014年11月のことである。この建物はその如何にも古い佇まいからこの界隈ではよく知られた存在であったが、昭和初期の建築と聞いて驚きと興奮を隠しきれなかった。

というのも私の知る限り、現在国立大学町で最古の私邸とされている野島新乃丞邸（現ル・ヴァン・ド・ベール）が昭和2年建築であるから、それに匹敵する古さの建物になるのでは？という期待と、そのような建物がこの国立にまだ存在していたという事実を知ったからである。

国立はまだ谷保村と呼ばれていた頃、大正12年の関東大震災で崩壊した神田の東京商科大学（現一橋大学）の移転地として箱根土地株式会社により開発された郊外住宅地である。誕生からまだ90年にもみたない若い町であるが学園都市として成熟し、開発当初より受け継がれている環境や景観の美しさは国立の魅力として広く認知される町となった。

昭和初期、近代的な郊外住宅の暮らしを求めてこの地に移住してきた人々の光景を、私は日々空想していた。それは当時の国立の絵葉書に見た、緑に映える白亜の洋館や大学通りを闊歩する学生、モボ、モガの姿である。

開発当時の国立の姿を今に伝える物と言えば銀杏並木の大学通りと美しく整えられた区画、3つの国登録有形文化財の建築を有する一橋大学キャンパス。それ以外の歴史的建造物としては2006年に解体、保管されている国立駅舎、興銀国立倶楽部（現澤登キウイ園）、先にあげた野島新乃丞邸、とごくわずかでいささか物足りなさも感じていた。そこへこの洋館の話が舞い込んできたのである。

11月末、国立本店のメンバーも含め、地域で活動をしている様々な方が集まり建物の見学と解体までの活用法について検討する会が行われた。この邸宅は高田義一郎という人物が昭和4年に建てた私邸であるという。また敷地内に茂った樹木に阻まれ外からはその全貌を見ることが叶わなかったが、ライト風のしゃれた玄関、当時の

国立市中1丁目にあった昭和4年築の文化住宅、高田邸。軒が平たくライト風の玄関が特徴的である。随所にモダニズム建築の影響が見て取れる。

文化住宅としての様式、外観、内装ともほとんど手が加えられておらず、素晴らしい保存状態であった。

一足先に調査にはいっていた建築家酒井氏から建物と高田という人物について説明を伺った。高田が校医として商科大学、滝乃川学園に勤めていたこと、また医学書のたぐいも幾つか執筆していたということ。

建物もさることながら高田義一郎という人物の登場がこの活動の意義をいっそう高めることになる。

建物の風情を活かした大正・昭和モダンの企画がしたいとの想いから日本モダンガール協會代表の淺井カヨ女史に相談を持ちかけた。淺井女史によると高田義一郎は大正から昭和にかけてたいへん活躍した文化人で淺井女史も高田のファンであり私邸が存在しているのなら是非行きたい、というのである。インターネットでその名前を検索しただけでも相当量の著作を見つけることが出来た。またその執筆の多彩さも目を見張った、さらに高田について考察したいくつかの記事も存在していた。

高田義一郎（1886-1945）開発まもない国立大学町に移り住んだ文人医師。東京商科大学（現・一橋大学）と滝乃川学園の校医を務めながら随筆家として新聞、雑誌等で活躍した。

グリッドの応用・様々な配置方法

　グリッドシステムは、エディトリアルデザイナーが知っておくべきもっとも信頼のおける「揃える」ための方法論ですが、誰もが使える凡庸な技術ともいえます。このシステムを使いこなせるようになったら、これを応用し、独自の新しいアイデアでグリッドシステムを拡張し、水平と垂直の制約を乗り越えたデザインを試みることを、むしろ積極的にチャレンジすべきです。そのような創造的な試みからレイアウトするさらなる楽しみを得ることができます。また幸運にも成功したときの喜びと経験は、今後の学習の励みとなることでしょう（図3-4-12～16）。

3-4-12　モジュールシステム
抽象的なかたちに各要素を収めてユニットを作る配置方法。

3-4-13　中軸システム
すべての要素を1つの軸をもとに左右に並べていく配置方法。

◀ **3-4-11 グリッドシステムを用いたレイアウト**

3-4-14 放射システム
すべての要素を中心点から放射状に並べる配置方法。

3-4-15 転調システム
帯状に組まれた各要素で層を作り、変則的に並べる配置方法。

3-4-16 拡張システム
すべての要素を同心円状に並べる配置方法。

102

Exercise 9

文章を揃える：中央揃え・左揃え・右揃え

以下の「文章」を、中央揃え、左揃え、右揃えでバランスよく配置しなさい。

<div style="text-align:center;">
色は光源との依存関係においてみれば

物理学的対象である

網膜との依存関係においてみれば

それは心理学的対象、つまり感覚である
</div>

条件

- 与えられた文字列、サイズは変更しないこと。
- それぞれ20cm×20cmの正方形の中に収めること。

使用する用具・用材

- 貼り込み作業用具一式（p.12 参照）
- 用紙：ケント紙

Advice 文章を並べる方法

☐ 3種の揃え方を再現するだけでなく、正方形の画面にどのようにレイアウトするのか、また文章の行間にも注意し調整します。

☐ 4行の行間は均一にします。画面に対して平行に並ぶように、ケント紙に鉛筆で薄くガイドラインを引き、配置の手がかりとしてください。

☐ 行間の違いによって、文章から受ける印象と可読性が変化します。配置を試しながら確認してください。

Student Work

色は光源との依存関係においてみれば
物理学的対象である
網膜との依存関係においてみれば
それは心理学的対象、つまり感覚である

　　　　　色は光源との依存関係においてみれば
　　　　　　　　　　物理学的対象である
　　　　　網膜との依存関係においてみれば
　　　　それは心理学的対象、つまり感覚である

　　　　　　　　色は光源との依存関係においてみれば
　　　　　　　　　　　　　　物理学的対象である
　　　　　　　　網膜との依存関係においてみれば
　　　　　　それは心理学的対象、つまり感覚である

一見すると全体の印象はよいのですが、それぞれの文章を読んでいくと気になる点がいくつか見受けられます。まず左揃えでは1行目4行目の行頭がずれて見えます。中央揃えの3行目は右にずれています。右揃えでは4行とも行末がずれていることがはっきりとわかります。また、行間が揃っていない箇所がいくつかあります。
作業を通じて、揃えることは、簡単なようでいて意外に難しいということが学習できたと思います。

色は光源との依存関係においてみれば
物理学的対象である
網膜との依存関係においてみれば
それは心理学的対象、つまり感覚である

　　　　　色は光源との依存関係においてみれば
　　　　　　　　物理学的対象である
　　　　　網膜との依存関係においてみれば
　　　　それは心理学的対象、つまり感覚である

　　　　　　　色は光源との依存関係においてみれば
　　　　　　　　　　　　物理学的対象である
　　　　　　　網膜との依存関係においてみれば
　　　　　それは心理学的対象、つまり感覚である

ゆったりとした行間で配置されて、落ち着いた印象をもつ作例です。しかしながら左揃えの行頭と右揃えの行末が若干揃って見えないのがとても残念です。同じサイズの文字でも文字幅は異なっているので、字面の端で揃えようとするとうまくいきません。文字の中央を揃える感覚で配置していくとよいでしょう。

Lecture 3-5　微細な空間を意識する

文字組みと視線の流れ

　1枚の紙面の好きな位置に鉛筆で「点」を描き、その位置に注目してみる。紙の中央か？　上か下か？　右か左か？　紙の中央ではもっとも安定して見えるが、中央から移動していくと、徐々にその点を中心にした余白の不均衡状態が生まれます。紙の隅に近づいた領域は緊張し、反対側の領域にはゆるんだ空間ができます。点は紙の隅に移動していくようにも、紙の隅から反対側の空間に移動していくようにも見えます。このように点1つの位置だけでも、画面に「安定感」や「動き」を与えることができます（図3-5-1）。

　「紙の中央ではもっとも安定して見える」と述べましたが、実は上下左右を数値的に均等にした位置では点が下に落ちているように感じ、縦軸の中央より若干上の位置のほうがより安定して見えるのです。すでに「かたちを把握する」で学習したように、人の視覚のあいまいさと心理的現象を考慮し、レイアウト作業においてはそれを意識的に取り入れていかなければいけません。

　これは、とくにコンピュータに頼りきったレイアウトをしていると陥りやすい落とし穴です。数値的に正しく揃っていたとしても、人が見て気持ちがよいと感じないこともあります。ボタン1つで揃えられた文字や図形が本当にその位置でよいのかどうか、プリントアウトをして十分に検討する必要があります。「人はどのように物を見ているのか？」。客観的な視点で自らの作業を考察する意識を常にもってください。

「点」を画面の右に移動させて「動き」を表現したレイアウト。

「点」を数値的に求められた画面の中央に配置したレイアウト。

「点」を左の図より若干上に配置した。人間の視覚には、より安定して見える。

3-5-1 点の位置による見え方の違い

3-5-2 視線の流れを意識したレイアウト

　複数の要素が複雑に入り組んだ紙面を制作する場合には、読者の視線の流れを自然に誘導する文字組みの工夫が「読みやすさ」にとって、たいへん重要になります。まず、もっとも強調した部分に最初に視線がいくことを想定し、そこから次につながる情報、さらに細部へと無理なく視線を誘導できるように「人の視線の流れ」に沿った各要素の配置と文字組みに注意を払います（図3-5-2）。

　文字組みには縦組みと横組みの2種類があります。

　縦組みの場合、文章は右上から始まるので読者の視線は右上から左下に向かって移動します。小説や新聞など日本語が主体の媒体ではこのような視線の流れを意識した文字組みがなされています（図3-5-3）。

　横組みの場合、文章は左上から始まるので読者の視線は左上から右下に向かって移動します。欧文の文章ではもちろんのこと、理系の専門書や学術書、雑誌などに用いられる文字の組み方です（図3-5-4）。

　また、縦と横が混在した組み方も雑誌やポスターにおいてはよく見受けられますが、その場合はどちらかの組み方を全体の軸として視線の流れの方向性を決定します（図3-5-5）。

第3章　レイアウトを学ぶ

竹久夢二とモダン都市東京展

7月1日(金) → 9月25日(日)

担当学芸員による
ギャラリートーク
7/10(日) 8/14(日)
9/11(日)
午後3時ヨリ

休館日 月曜日
ただし、7/18(月・祝)開館、7/19(火)休館
9/19(月・祝)開館、9/20(火)開館

開館時間
午前10時〜午後5時(最終入館4時半まで)

入館料
一般900円/大・高生800円/中・小生400円
弥生美術館も併せてご覧いただけます。

竹久夢二美術館
〒113-0032 東京都文京区弥生2-4-2
Tel 03 (5689) 0462
http://www.yayoi-yumeji-museum.jp

夢二のいた街、描いた街

竹久夢二(1884〜1934)は、16歳で上京して以来、人生の大半を東京で過ごしました。東京には夢二に想いを馳せることのできるゆかりの地が多くあります。夢二は東京の街、そしてその片隅に生きる人々に目を向け、都会の賑わいと感傷を描きました。当時の風俗をありありと写し出しただけでなく、夢二の絵から新たな風俗も生まれました。百貨店等の商業美術を手掛け、都市に花開いたモダンな文化の担い手としても活躍しました。

本展では東京にまつわる夢二の作品を展示するとともに、当時の東京の様子を伝える資料も併せてご紹介いたします。夢二の生きた時代、近代的な都市へと変貌しつつあった〈モダン東京〉の空気をお楽しみください。

3-5-5　縦組みと横組みが混在したレイアウト

3-5-3　縦組みの視線の流れ

3-5-4　横組みの視線の流れ

107

余白を活かす

　余白とは、文字や図版などが配置してある版面の外側の領域や、紙面の何も記されないで白く残っている部分をいいますが、単に余った場所を余白と捉えてはいけません。紙面上でレイアウトを行う際には常に「余白を活かしたデザイン」を考えながら進めます。これは余白を十分に設けてスッキリ見せるという意味ではありません。強調したい部分を効果的に表現するために「余白」を作るのです。

　まず、レイアウトをする紙面に対して入れるべき情報量を把握し、何を伝え、強調すべきか優先順位を決めます。例えば、強調したい文字や図は他の構成要素より大きくしたり、色を変えたりすることで表現できますが、派手になるばかりで雑然としてしまいます。そのような表現をしなくても強調したい部分の周りに余白を設けることでも十分に目立たせることができます。何もない空間にものを配置することで互いの関係性に緊張感を生み、洗練された様子、落ち着いた印象を与えることができます（図3-5-6）。

　日本文化には「間」という言葉があります。あえて何もない空間を設けて広がり、奥行き、静けさを表現することですが、紙面のレイアウトデザインでもとり入れることができます。

　構成要素が多い場合は難しいのですが、紙面のある部分に要素を集約し、意図的に広い余白を作ることができます。ただし伝える内容に対して「間」の表現に必然性がなければ、そもそも意味がありません。寂しい印象を与えないように、効果的に使用するには多くの試行錯誤が必要になります。

　文章を読みやすくするためにも余白は効果的に使われます。文字間、行間、段間、タイトルや見出しを付ける場合も、その周辺には必ず余白を設け強調します。

　強調したい部分と余白は相対的に作用しています。全体のバランスを見ながら各要素の配置に気を配ります。余白は、読みやすい紙面のレイアウトを作っていくのに欠かせない構成要素であるという感覚をもちましょう。

　私たちは瞬間的に物事を判断する傾向があります。従って、複雑なものよりもシンプルなものを好みます。人々が共有しているルールに基づいたレイアウトのシンプルさと、理解度を向上させるための心理的な近道を考えてください。わかりやすさを構築することにより普遍的な美しさを得ることもできます。受け手を安心させることで心地のよいデザインが生まれます。

3-5-6
情報で紙面全体を埋め尽くすレイアウトと、文字情報の周囲に余白を作ることで目立たせるレイアウト。

Exercise 10

要素を揃える：名刺レイアウト

以下の文字列とロゴマークを、縦位置と横位置の名刺サイズに配置しなさい。

MAU

〒187-8505
東京都小平市小川町1-736

武蔵野美術大学

Tel: 042-342-6801
Fax: 042-342-5192

デザイン情報学科

URL: http://www.musabi.ac.jp
Email: d-info@musabi.ac.jp

デザイナー

金原省吾

美

武蔵野美術大学
デザイン情報学科

デザイナー

金原省吾

〒一八七-八五〇五　東京都小平市小川町一-七三六

電話　〇四二（三四二）六八〇一

FAX　〇四二（三四二）五一九二

メール　d-info@musabi.ac.jp

実際の配布物には、各学生の実名がゴシック体（横組み用）、明朝体（縦組み用）で記されている。

条件

- 縦組みには明朝体と「美」、横組みにはゴシック体と「MAU」を使用し、2種類を制作する。
- 作業は名刺サイズの倍（180mm × 110 mm）で行い、縮小コピーして 90mm × 55mm に仕上げること。
- 20cm × 20cm の正方形に切ったケント紙に収めること。

使用する用具・用材

- 貼り込み作業用具一式（p.12 参照）
- 用紙：ケント紙

Advice 名刺制作の注意点

☐ これまで学んだ揃える手法を用いて名刺のレイアウトを試みます。名刺は、自分がどのような人物なのかを相手に伝えるためのコミュニケーションツールです。適切に情報を伝えられるように注意しながら作業しましょう。

☐ 所属、名前、住所、連絡先などの文字列を整理し、揃える基準を設けて配置します。また、強調すべき部分がどこなのかを明確にし、それがはっきりと伝わるようにします。名前や所属はもっとも重要です。文字を大きくしたり、周囲に余白を多くとることで目立たせることができます。

☐ 手を動かしている中で様々なレイアウトが思いつくはずです。実際にレイアウトパターンのバリエーションを制作した中からもっともよいものを選ぶようにしましょう。

第3章　レイアウトを学ぶ

Student Work

縦組みの名刺は氏名が強調されたよいレイアウトです。氏名を紙面の中心に配置し、周囲に余白が広くとってあるのでたいへん目立ちます。連絡先が左端に近づきすぎているのでもう少し内側に寄せ、氏名の「実」の位置と揃えるとさらに安定したレイアウトになると思われます。

横組みの名刺は「デザイン情報学科」の位置が悪く、氏名の周囲がうるさく見えます。また連絡先の行間は詰まりすぎなので余裕をもたせるべきです。URLの行末を「MAU」に揃えると版面がスッキリします。

111

美

武蔵野美術大学
デザイン情報学科
デザイナー
渡邉 舞

〒一八七・八五〇五
東京都小平市小川町一-七三六
電話 〇四二(三四二)六八〇一
FAX 〇四二(三四二)五一九二
メール d-info@musabi.ac.jp

MAU

デザイン情報学科
デザイナー

渡邉 舞

武蔵野美術大学
〒187-8505 東京都小平市小川町1-736
Tel: 042-342-6801 Fax: 042-342-5192
URL: http://www.musabi.ac.jp Email: d-info@musabi.ac.jp

余白をとても意識しています。ギリギリまで版面を広くし、紙面の内側に大きな空間を作ることで個性的なレイアウトに仕上がっています。行頭のズレ、行間が詰まりすぎている部分もあるので、まだ微調整が必要です。
このように、与えられた素材が同じでもコンセプトの違いからまったく印象の異なったレイアウトが生まれます。

おわりに

　本書は武蔵野美術大学造形学部デザイン情報学科の1年生を対象にした「デザインリテラシー」の授業で指導している内容をできる限りコンパクトにまとめたものです。コンパクトであるがゆえに実際の、講義、実技指導、講評の雰囲気が伝えきれないもどかしさもあります。講義では、質疑応答をとおして学生の理解度を把握できることはもちろんのこと、とくに実技指導においては、学生がクロッキー帳にたくさんのアイデアを試行錯誤している姿や、納得がいくまで何度も課題作品を作り直す姿を間近に見ながら指導しています。手作業のみで課題制作にとり組むことは、時代遅れの体力強化訓練のように思われるかもしれません。しかし、授業を履修した学生に授業後の感想を聞くと「手作業が新鮮で楽しかった」「何度もやり直すうちにコツがつかめてうれしかった」「できあがったときの達成感はパソコンでは味わえない」など、肯定的に捉える内容が多くうれしくもあり、驚きでもありました。また、講評では100人全員の課題作品を机上に一挙に並べ、学生同士で見比べながら、完成度の高い作品や独自性のある作品だと思うものを選び、付箋で印を付けていきます。多くの付箋が付けられた作品を制作した学生の話を聞くと完成までに何度もやり直したり、同じ課題を複数作ってみた中から選び出しているとのことでした。指導教員の講評以上に学生間で認め合うことが、向上心につながっているように思います。

　この授業の基本方針は「指先に神経を集中させ丁寧に仕上げること」を最優先しています。学生が手作業をしていく中で線を引いたり、絵具で色をむらなく塗ったり、版下素材をのりで貼り込む感覚は、アイデアが具現化するプロセスと直結しており、グラフィックソフトウェアを使った基礎演習では思いつかない成果が出ることもありました。とくにマンセル色相環では、コンピュータ作業では見すごしてしまう微妙な調整にまで気を配った課題作品や、名刺のレイアウトでは文字組みを大胆に斜めに配置する課題作品が出てきました。また、デザイン情報学科は美大の学科としては珍しく、平面構成やデッサンの経験のない学生が約半数を占めており、この授業ではじめて着彩用具を使った学生も多くいます。そんな彼らが約1か月の集中授業で、美大受験合格レベルの技量に達しています。

　さて、本書を編纂し終えて、あらためて思い起こしたことがあります。私が美大生だった1990年から1995年頃、ポスターや誌面デザインがパソコンで可能なDTP作業に切り替わったり、個人レベルでWEBサイトを制作し発信できるようになり、近い将来、誰もがデザイナーになり、美大を卒業しても既存のデザイン系業種自体がなくなるのではないかと不安に思ったこともありました。その不安は今でも少なからず残っており、美大でデザインを学び専門職であるデザイナーの役割について、社会から常に問われ続けているように思います。その答えの1つとして、結果的な表現のみを先行させるのではなく、専門的な知識と表現の互換性をあげたいと思います。本書では、人間の知覚要素を理解することにより、「かたち」「色」「レイアウト」それぞれに必然的な意味を見出す構成をとっています。こうした基礎にこそ、知識と表現の互換性があると信じ、小著にまとめました。

　最後に、本書は多くの方の支援によって完成しています。執筆にかかわっていただいた授業担当の小西俊也先生、執筆だけでなく装丁・レイアウトも行っていただいた江津匡士先生、出版の計画から内容に関する多くの助言をいただいた出版局の木村公子さん、写真撮影で協力していただいたカメラマンの岡野圭さん、実技モデルの山名保彰さん、岡﨑実央さん、Student Work で作品掲載させていただいた学生の皆さんに、この場を借りて深くお礼を申し上げます。

2016年　白石 学

参考文献

序章

『現代デザイン事典 2016年版』
　著者・監修者等：勝井三雄(監修)，田中一光(監修)，向井周太郎(監修)
　　出版元：平凡社
　　発行年：2016年

『世界デザイン史』
　著者・監修者等：阿部公正(著・監修)，神田昭夫(著)，高見堅志郎(著)
　　　　　　　　羽原肅郎(著)，向井周太郎(著)，森啓(著)
　　出版元：美術出版社
　　発行年：2012年(増補新装)

『新しい造形芸術の基礎概念(バウハウス叢書)』
　著者・監修者等：テオ・ファン・ドゥースブルフ(著)，宮島久雄(翻訳)
　　原著者：Theo Van Doesburg(原著)
　　出版元：中央公論美術出版
　　発行年：1993年

武蔵野美術大学 造形ファイル
http://zokeifile.musabi.ac.jp/
造形ファイルは、武蔵野美術大学がインターネット上で公開している美術とデザインに用いられる素材や道具についての用語や技法の情報を提供する知識モジュール群。

第1章 かたちを学ぶ

『graphic elements グラフィックデザインの基礎課題』
　著者・監修者等：白尾隆太郎(著・監修)，高崎葉子(著)
　　　　　　　　木多美紀子(著)，山口弘毅(著)，上田和秀(著)
　　　　　　　　田中晋(著)，玉野哲也(著)，西川陽子(著)
　　　　　　　　深澤涼子(著)，池永一夫(著)，石垣貴子(著)
　　　　　　　　井上智史(著)
　　出版元：武蔵野美術大学出版局
　　発行年：2015年

『デザインを学ぶ1 グラフィックデザイン基礎』
　著者・監修者等：青木直子(著)，生田信一(著)，板谷成雄(著)
　　　　　　　　清原一隆(著)，トモ・ヒコ(著)
　　　　　　　　ファー・インク(編)
　　出版元：エムディエヌコーポレーション
　　発行年：2013年

『新版 graphic design 視覚伝達デザイン基礎』
　著者・監修者等：新島実(著・監修)，寺山祐策(著)，勝井三雄(著)
　　　　　　　　吉田愼悟(著)，小林昭世(著)，山本太郎(著)
　　　　　　　　佐々木成明(著)，大島洋(著)，太田徹也(著)
　　　　　　　　山口弘毅(著)，髙田修地(著)，山形季央(著)
　　　　　　　　黒澤晃(著)，中村成一(著)，白尾隆太郎(著)
　　　　　　　　工藤強勝(著)，飛山裕幸(著)，古堅真彦(著)
　　　　　　　　陣内利博(著)，石川英輔(著)，樋澤明(著)
　　　　　　　　杉本浩(著)，近藤理恵(著)，永田弘(著)
　　　　　　　　林治雄(著)ほか
　　出版元：武蔵野美術大学出版局
　　発行年：2012年(第2版)

『DESIGN BASICS デザインを基礎から学ぶ』
　著者・監修者等：デービッド・ルーアー(著)，スティーブン・ペンタック(著)
　　　　　　　　大西央士(翻訳)，小川晃夫(翻訳)，二階堂行彦(翻訳)
　　出版元：ビー・エヌ・エヌ新社
　　発行年：2012年(改訂版)

『かたち・機能のデザイン事典』
　著者・監修者等：高木隆司(編集委員長)
　　出版元：丸善
　　発行年：2011年

『カンディンスキー著作集2 点・線・面：抽象芸術の基礎』
　著者・監修者等：カンディンスキー(著)，西田秀穂(翻訳)
　　出版元：美術出版社
　　発行年：1979年(改訂4版)

第2章 色を学ぶ

『感覚の分析(叢書・ウニベルシタス26)〈新装版〉』
　著者・監修者等：エルンスト・マッハ(著)，須藤吾之助(翻訳)
　　　　　　　　廣松渉(翻訳)
　　原著者：Ernst Mach(原著)
　　出版元：法政大学出版局
　　発行年：2013年(新装版)

『視覚I 視覚系の構造と初期機能』
　著者・監修者等：内川惠二(総編集)，篠森敬三(編集)
　　出版元：朝倉書店
　　発行年：2007年

『視覚II 視覚系の中期・高次機能』
　著者・監修者等：内川惠二(総編集)，塩入諭(編集)
　　出版元：朝倉書店
　　発行年：2007年

『配色事典』
　著者・監修者等：清野恒介(著)，島森功(著)
　　出版元：新紀元社
　　発行年：2006年

『デジタル色彩マニュアル』
　著者・監修者等：日本色彩研究所(編)
　　出版元：クレオ
　　発行年：2004年

『色彩学概説』
　著者・監修者等：千々岩英彰(著)
　　出版元：東京大学出版会
　　発行年：2001年

『色彩の基礎—芸術と科学—』
　著者・監修者等：川添泰宏(著)
　　出版元：美術出版社
　　発行年：1996年

『色彩心理学入門―ニュートンとゲーテの流れを追って』
　著者・監修者等：大山正(著)
　　　出版元：中央公論社(中公新書)
　　　発行年：1994年

『色彩計画ハンドブック―デザイナーのための』
　著者・監修者等：川添泰宏(編・著), 千々岩英彰(編・著)
　　　出版元：視覚デザイン研究所
　　　発行年：1980年

第3章 レイアウトを学ぶ

『カラー図解 DTP&印刷スーパーしくみ事典』
　著者・監修者等：生田信一(著・編集), 板谷成雄(著)
　　　　　　　　NPO法人著作権推進会議(著), 大島篤(著)
　　　　　　　　小形克宏(著), 郡司秀明(著), 齊藤聡昌(著)
　　　　　　　　伊達千代(著), 直井靖(著), 西村希美(著, 編集)
　　　　　　　　古尾谷眞人(著), 丸山邦朋(著), 村上良日(著)
　　　　　　　　森裕司(著), 山口一海(著), 渡邉淳矢(編集)
　　　　　　　　弘田充(写真)
　　　出版元：ボーンデジタル
　　　発行年：2016年

『編集デザインの教科書』
　著者・監修者等：工藤強勝(監修), 日経デザイン(編)
　　　出版元：日経BP社
　　　発行年：2015年(第4版)

『レイアウト、基本の「き」』
　著者・監修者等：佐藤直樹(著)
　　　出版元：グラフィック社
　　　発行年：2012年

『デザインの教室 手を動かして学ぶデザイントレーニング』
　著者・監修者等：佐藤好彦(著)
　　　出版元：エムディエヌコーポレーション
　　　発行年：2008年

『Typographic Systems 美しい文字レイアウト、8つのシステム』
　著者・監修者等：キンバリー・イーラム(著), 今井ゆう子(翻訳)
　　　出版元：ビー・エヌ・エヌ新社
　　　発行年：2007年

『Grids: グリッドシステムによるページデザイン』
　著者・監修者等：アンドレ・ジュート(著), 平賀幸子(翻訳)
　　　出版元：ビー・エヌ・エヌ新社
　　　発行年：2004年(改訂版)

『広報紙面デザイン技法講座―ビジュアル・エディティングへの基礎』
　著者・監修者等：長澤忠徳(監修)
　　　出版元：日本広報協会
　　　発行年：2002年

『レタリング・タイポグラフィ』
　著者・監修者等：後藤吉郎, 小宮山博史, 山口信博(編)
　　　出版元：武蔵野美術大学出版局
　　　発行年：2002年

『Grid systems in graphic design/Raster systeme für die visuelle Gestaltung』
　著者・監修者等：Josef Müller-Brockmann(著)
　　　出版元：Verlag Niggli
　　　発行年：1996年

『文字の起源』
　著者・監修者等：カーロイ・フェルデシ＝パップ(著), 矢島文夫(翻訳)
　　　　　　　　佐藤牧夫(翻訳)
　　　出版元：岩波書店
　　　発行年：1988年

事項索引

【a-z】

Chroma → 彩度
CIE → 国際照明委員会
CIE表色系 …………………… 52
CMY（シアン、マゼンタ、イエロー）
　…………………… 61
DTP（Desktop Publishing）→
　デスクトップパブリッシング
H → 歯（は）
Hue → 色相
JIS → 日本工業規格
JIS標準色票 ………………… 52
K（キーカラー）……………… 61
L*a*b*表色系 ………………… 55
L*u*v*表色系 ………………… 55
NCS表色系（Natural Color System） 55
OSA → アメリカ光学会
PCCS → 日本色研配色体系
pt → ポイント
Q → 級
RGB（赤、緑、青）…………… 60
RGB表色系 …………………… 55
Value → 明度
XYZ表色系 …………………… 55

【あ】

アイデアスケッチ・下書き用具 …… 9
あいまい図形 → 多義図形
アクリルガッシュ …………… 11
アトニーブの三角形 ………… 19
網版 ………………………… 61
アメリカ光学会（Optical Society of
　America, OSA） …………… 53
アルファベットの起源 ……… 77
一点透視図法 ………………… 38
陰影（奥行知覚）……………… 37
ウサギとカモ（多義図形）… 19, 20
ウロコ ……………………… 78
運動視差 …………………… 37
ヴント錯視 ………………… 31
エーレンシュタイン錯視 …… 25
絵記号（ピクトグラフィー）… 76
エビングハウス錯視 …… 31, 32
鉛筆 ……………………… 9, 22

縁辺対比 …………………… 63
欧文書体 …………………… 78
欧文書体の構造 ……………… 84
奥行知覚 …………………… 36
オストワルト表色系 ……… 54, 55
オスワルト色立体 ………… 54, 55

【か】

楷書（手書き書体）…………… 78
ガイドライン …………… 95, 98
隠し絵 ……………………… 19
拡張システム ……………… 102
重なり（奥行知覚）…………… 37
可視光 …………………… 47-48
仮想ボディ ………………… 84
カタカナの成り立ち ……… 76-77
カッター …………………… 12
カッターマット …………… 12
活版印刷 …………………… 96
可読性 ……………………… 79
カニッツァの三角形 ………… 25
カフェウォール錯視 ………… 30
加法混色 ………………… 60-61
カラーユニバーサルデザイン機構 … 51
烏口 ……………………… 11
烏口コンパス ……………… 11
ガラス棒 …………………… 11
漢字の起源 ………………… 76
桿体（rod） ………………… 49
記憶色 …………………… 46
きめの勾配（奥行知覚）……… 38
キャプション …………… 79-80
級（Q） …………………… 85, 86
行送り …………… 85, 88, 89
行間 ………………… 88, 89
行長 ………………… 88, 90
均等空き ………………… 91
均等詰め ………………… 91
空気遠近法 → 大気遠近法
組版 ……………………… 84, 96
グリッド ………………… 96, 98-100
グリッドシステム 98-100, 101-102
クロッキー帳 ………………… 9
グロテスク体 → サンセリフ体
経験的要因 → 心理的要因

継時対比 …………………… 62
継時的加法混色 ……………… 61
消しゴム ………………… 9, 10
結縄 ……………………… 76
顕色系 …………………… 52
減法混色 ………………… 60-61
光子 ……………………… 47
国際照明委員会（Commission inter-
　nationale de l'éclairage, CIE）… 52
小口 ……………………… 79
ゴシック体（ゴチック体）… 78-79, 81
ゴシック体（Gothic Type）… 79
ゴチック体 → ゴシック体
混色系 …………………… 52
コンパス ………………… 10

【さ】

彩度（Chroma） ……………… 53
彩度対比 …………………… 62-63
錯視 ……………… 30, 31-32, 62
錯視図形 ………………… 30-32
三角定規 ………………… 10
3原色（色材、色料の）……… 61
3原色（光の）……………… 60
3色説（ヤング＝ヘルムホルツの）… 50
サンセリフ体（グロテスク体）…… 78
3属性（マンセル表色系）…… 53
三点透視図法 ……………… 38-39
字送り …………………… 85
字間 ……………………… 91, 93
色覚異常 ………………… 50, 51
色覚説 …………………… 50
色覚特性 → 色覚異常
色彩研究機関（スウェーデン、Swedish
　Colour Centre Foundation）… 55
色彩対比 …………………… 62
色彩調和（配色：カラーコーディネート）
　…………………… 55
色彩明減現象 ……………… 65-66
色弱 → 色覚異常
色相（Hue） ………………… 53
色相対比 …………………… 62-63
色盲 → 色覚異常
字面 ……………………… 84
視認性 …………………… 79

116

シャープペンシル …… 9, 10	ツェルナー錯視………… 30	版面 ……………… 79
ジャストロー錯視 …… 31-32	妻と義母(多義図形) …… 19, 20	反転図形 → 多義図形
写本 ……………… 96-97	デザインカッター ……… 12	ヒエログリフ ………… 76, 96
主観的輪郭 ………… 25, 26	デザインリテラシー …… 6-7	ピクトグラフィー → 絵記号
消失点 ……………… 38	デスクトップパブリッシング(DTP)	左揃え ……………… 72-73
書体(typeface) ………… 78	……………… 6, 72	筆洗 ………………… 11
身体的要因→生理的要因	天 ………………… 79	表色系(カラー・オーダー・システム)
心理的要因(経験的要因) … 37-38	転調システム…………… 102	……………… 52, 55
心理補色 ……………… 64	テンプレート ………… 98	ひらがなの成り立ち …… 76-77
図 …………… 18, 19, 26, 65, 75	同化現象 …………… 65, 66	平筆 ………………… 11
水晶体 ……………… 37, 49	透視図法 …………… 38-39	ピンセット …………… 12
錐体(cone) …………… 49	同時対比 ……………… 62	ファミリー ………… 85, 87
スティックのり ………… 12	同時的加法混色………… 60	フォント ……………… 82
ストローク(画線) ……… 78	等質視野 ……………… 64	幅輳 ………………… 37
スプレーのり ………… 12	トーン(Tone) ………… 55	幅輳角 ……………… 37
スプレーブース ………… 16	溶き皿 ……………… 11	物理補色 ……………… 64
スポイトボトル ………… 11	トレーシングペーパー …… 9	不透明水彩絵具 ………… 11
製図ペン ……………… 10	トレース ……………… 22	ブラックレター(Blackletter) … 79
製図用具 …………… 10, 13		プロポーショナル詰め …… 91
生理的要因(身体的要因) … 36-37	【な】	分光感度 ……………… 49
セリフ体(ローマン体) …… 78	二点透視図法 ……… 38, 39, 41	分版印刷 ……………… 61
線遠近法 ……………… 37	日本工業規格(Japanese Industrial	並置的加法混色……… 60-61
雑巾 ………………… 11	Standards, JIS) ……… 52	ベースライン ………… 84
宋朝体 ……………… 78	日本色研配色体系(Practical Color	ペーパーセメント …… 12, 16
ソルベントディスペンサー … 12	Coordinate System, PCCS) … 55	ペーパーセメントディスペンサー(ブラシ付き)
ソルベント(ペーパーセメント剥離剤)	日本色彩研究所(一般財団法人) … 55	……………… 12
………………… 12	ネオンカラー効果………… 65, 66	ペーパーパレット ……… 11
	ネッカーキューブ ……… 20	ベタ組み ……………… 91
【た】	ノド ………………… 79	ヘリング錯視 ………… 31
大気遠近法(空気遠近法) …… 38	ノンブル ……………… 80	ポイント(pt) ……… 85, 86
大小遠近法 …………… 37		放射システム…………… 102
タイトル ……………… 79	【は】	補色 ……………… 55, 63
タイポグラフィー…… 96-97	歯(H) ……………… 85	補色残像 ………… 50, 64-65
多義図形 …………… 19, 20	パースペクティブ・ドローイング	補色対比(ハレーション効果) … 63
縦画 ………………… 78	(perspective drawing) …… 39	ポスターカラー ………… 11
縦組み ……………… 106-107	バウハウス(Bauhaus) …… 7, 8, 96	ポッゲンドルフ錯視 …… 30-31
段階説 ……………… 50-51	歯送り ……………… 85	ポンゾ錯視 ………… 31, 32
段間 ………………… 79	柱 ………………… 80	
地(図と地) …… 18, 19, 26, 65, 75	波長 ……………… 47-48	【ま】
地(天・地) …………… 79	ハネ ………………… 78	マージン → 余白
知覚交替 ……………… 19	ハライ ……………… 78	マスキングテープ………… 11
着彩用具 ………… 11, 13-15	貼り込み作業用具 …… 12, 16	マッハバンド効果 ……… 63
中央揃え …………… 72-73	ハレーション効果 → 補色対比	マンセル色立体 ……… 52-54
中軸システム …………… 101	判型 ………………… 79	マンセル色相環 ………… 53
直定規 ……………… 10, 11	反対色説(ヘリングの) …… 50, 55	マンセル表色系 ………… 53

117

右揃え	72-73
溝引き	14
見出し	79
ミュラー・リヤー錯視	31, 32
ミュンスターバーグ錯視	30
明朝体	78, 81
明度(Value)	53
明度対比	62-63
眼の構造	49
面積効果(面積対比)	64
面積対比 → 面積効果	
面相筆	11
文字詰め	91, 93
文字の起源	76-77
モジュールシステム	101

【や】

用具	9, 10, 11, 12
横画	78
横組み	106-107
余白(マージン：margin)	79, 108
4色説(ヘリングの)	50

【ら】

ラバークリーナー	12
ランダムドット・ステレオグラム	36
リード	79
両眼視差	36
ルビンの壺(杯)	18, 19
レイアウト(layout)	72
ローマン体 → セリフ体	
ロゼッタ・ストーン	96-97

【わ】

和欧混植	81-82, 85-86
和文書体	78
和文書体の構造	84

人名索引

イッテン, ヨハネス(Johannes Itten)	8
ヴント, ヴィルヘルム(Wilhelm Maximilian Wundt)	31
エーレンシュタイン, ヴァルター(Walter Ehrenstein)	25
エッシャー, マウリッツ・コルネリス(Maurits Cornelis Escher)	20
エビングハウス, ヘルマン(Hermann Ebbinghaus)	32
オストヴァルト, フリードリヒ・ヴィルヘルム(Friedrich Wilhelm Ostwald)	55
カニッツァ, ガエタノ(Gaetano Kanizsa)	25
川添泰宏(かわぞえ・やすひろ)	65
カンディンスキー, ヴァシリー(Wassily Kandinsky)	8
グーテンベルク, ヨハネス(Johannes Gensfleisch zur Laden zum Gutenberg)	96
ゲーテ, ヨハン・ヴォルフガング・フォン(Johann Wolfgang von Goethe)	8
コーンスウィート, トム(Tom N. Cornsweet)	65
シニャック, ポール(Paul Victor Jules Signac)	60
ジャストロー, ジョセフ(Joseph Jastrow)	19, 32
スーラ, ジョルジュ(Georges Seurat)	61
千々岩英彰(ちぢいわ・ひであき)	46
ツェルナー, カール・フリードリッヒ(Johann Karl Friedrich Zöllner)	30
ニュートン, アイザック(Isaac Newton)	48
ネッカー, ルイス・アルバート(Louis Albert Necker)	20
福田繁雄(ふくだ・しげお)	20
ブロックマン, ヨゼフ・ミュラー(Josef Müller-Brockmann)	97
ヘリング, エヴァルト(Karl Ewald Konstantin Hering)	31, 50, 55
ヘルムホルツ, ヘルマン・フォン(Hermann von Helmholtz)	50
ポッゲンドルフ, ヨハン・クリスティアン(Johann Christian Poggendorff)	30, 31
ポンゾ, マリオ(Mario Ponzo)	31
マッハ, エルンスト(Ernst Waldfried Josef Wenzel Mach)	47, 63
マンセル, アルバート・ヘンリー(Albert Henry Munsell)	53
ミュラー・リヤー, フランツ・カール(Franz Carl Müller-Lyer)	31
ミュンスターバーグ, ヒューゴー(Hugo Münsterberg)	30
モホリ＝ナジ, ラースロー(Moholy-Nagy László)	8, 96
ヤング, トマス(Thomas Young)	50
ルビン, エドガー(Edgar John Rubin)	18
ヨハンソン(Tryggve Johansson)	55

出典・協力一覧

出典

- 1-1-3 My Wife and My Mother-In-Law, by the cartoonist W. E. Hill, 1915 (adapted from a picture going back at least to a 1888 German postcard).
- 1-1-4 "Kaninchen und Ente" ("Rabbit and Duck") from the 23 October 1892 issue of *Fliegende Blätter*.
- 2-2-5 Walraven, P.L. and Bouman, M.A., 1966.
- 2-3-1, 2-3-4 大日精化工業株式会社カレンダー (1993 年)
- 2-3-3 マンセルシステム 色彩の定規 スタンダード版
- 3-2-1 the Larco Museum in Lima
- 3-2-2, 3-4-4, 3-4-5 Károly Földes-Papp, *VOM FELSBILD ZUM ALPHABET*, Chr. Belser Verlag, Stuttgart,1984
- 3-2-3, 3-2-4『日本語の世界 5 仮名』築島裕著, 中央公論社, 1981 年
- 3-4-6 F. スメイヤーズ著, 大曲都市訳『カウンターパンチ』武蔵野美術大学出版局, 2014 年, p.79

素材作成・撮影協力

- 岡﨑実央
- 木村文香
- 山名保彰

Student Work

- 岡﨑実央
- 柴田彩加
- 矢沢栞里
- 山室あゆみ
- 吉村優希
- 渡部杏里
- 渡邉 舞

協力

- 武蔵野美術大学デザイン情報学科研究室
- アドビシステムズ 株式会社
- WWF ジャパン
- 北岡明佳
- 竹久夢二美術館
- 国立本店
- くにたち郷土文化館
- PHOTO STUDIO A2　岡野 圭

著者略歴

小西俊也（こにし・しゅんや）

1980 年生まれ。2007 年武蔵野美術大学大学院造形研究科デザイン専攻デザイン情報学コース修了。2008-12 年武蔵野美術大学通信教育課程研究室助手。2012 年より武蔵野美術大学造形学部デザイン情報学科非常勤講師。2013 年より武蔵野美術大学通信教育課程デザイン情報学科デザインシステムコース、14 年より大妻女子大学社会情報学部情報デザイン専攻、16 年より桜美林大学芸術文化学群造形デザイン専修でも非常勤講師としてデザインの基礎、デジタル編集の基礎科目を担当。また 2013 年より「サイタ.jp」にて Web デザインのコーチとして年間約 100 人に個人レッスンを実施。幅広い年齢層を対象に、PC 操作や Illustrator、Photoshop 等のアプリケーションについてコーチングしている。

白石 学（しらいし・まなぶ）

1971 年生まれ。武蔵野美術大学大学院造形研究科デザイン専攻基礎デザイン学コース修了。九州芸術工科大学大学院芸術工学研究科博士後期課程修了。現在、武蔵野美術大学造形学部デザイン情報学科教授。インタラクションデザイン、メディアアートを中心とした、視聴覚センサーを利用した実践的研究のほか、色彩心理学、デザインの基礎教育の研究を行っている。
論文：「旋律に対する視覚要素―旋律の構成要素別による視覚化および情報反応の研究」『芸術工学会日韓国際論文集』21 号 1999 年、「A Study of Emotional Effect from Motion Ride」『Bulletin of the 5th Asian Design Conference』2001 年（共著）。
書籍：『ディジタルイメージクリエーション―デザイン編 CG』画像情報教育振興協会, 2001 年（共著）。『かたち・機能のデザイン事典』丸善, 2011 年（共著）。

江津匡士（ごうづ・ただし）

1970 年生まれ。1995 年多摩美術大学美術学部グラフィックデザイン学科卒業。2018 年、名古屋造形大学イラストレーションデザインコース准教授に着任。美術家として作品を発表しながらデザイン企画制作会社、映像プロダクション勤務を経て現職。2012-17 年武蔵野美術大学デザイン情報学科非常勤講師。
美術家としてソニーアートビジネスオーディション、日本ビジュアルアート展、現代童画展などで受賞。代表作に第 57 回ベルリン国際映画祭正式出品作「カインの末裔」、東映アニメ「女生徒」がある。

かたち・色・レイアウト
手で学ぶデザインリテラシー

2016年 9月30日　初版第1刷発行
2019年12月25日　初版第2刷発行

編　者　白石 学
著　者　小西俊也　白石 学　江津匡士

発行者　天坊昭彦
発行所　株式会社武蔵野美術大学出版局
　　　　〒180-8566
　　　　東京都武蔵野市吉祥寺東町3-3-7
　　　　電話　0422-23-0810（営業）
　　　　　　　0422-22-8580（編集）

印刷・製本　図書印刷株式会社

定価はカバーに表記してあります
乱丁・落丁本はお取り替えいたします
無断で本書の一部または全部を複写複製することは
著作権法上の例外を除き禁じられています

©KONISHI Shunya, SHIRAISHI Manabu, GOZU Tadashi 2016

ISBN978-4-86463-053-5　C3071　Printed in Japan